展示陈列

设计手册

（第2版）

写给设计师的书

董辅川　王萍◎编著

U0331699

清华大学出版社

北京

内 容 简 介

本书是一本全面介绍展示陈列设计的图书，特点是知识易懂、案例易学、动手实践、发散思维。

本书从学习展示陈列设计的基础知识入手，循序渐进地为读者呈现一个个精彩实用的知识和技巧。本书共分为8章，内容分别为展示陈列设计原理，展示陈列设计的基础知识，展示陈列设计基础色，展示陈列设计的方式，展示陈列设计的分类及原则，展示陈列设计的风格，展示陈列设计的视觉印象，展示陈列设计的秘籍。同时本书还在多个章节中安排了案例解析、设计技巧、配色方案、设计欣赏、设计实战、设计秘籍等经典模块，不但丰富了本书的结构，也增强了内容的实用性。

本书内容丰富、案例精彩、版式设计新颖，适合展示陈列设计师、软装饰设计师、室内设计师、初级读者学习使用，也可以用作大中专院校展示陈列设计专业、室内设计专业及展示陈列设计培训机构的教材，亦非常适合喜爱展示陈列设计的读者朋友作为参考用书。

图书在版编目 (CIP) 数据

展示陈列设计手册 / 董辅川，王萍编著 . —2 版 . —北京：清华大学出版社，2020.6（2024.7重印）
（写给设计师的书）
ISBN 978-7-302-55476-9

Ⅰ . ①展… Ⅱ . ①董…②王… Ⅲ . ①陈列设计—手册 Ⅳ . ① J525.2-62

中国版本图书馆 CIP 数据核字 (2020) 第 083940 号

责任编辑：韩宜波
封面设计：杨玉兰
责任校对：吴春华
责任印制：宋　林

出版发行：清华大学出版社
　　　　网　　址：https://www.tup.com.cn，https://www.wqxuetang.com
　　　　地　　址：北京清华大学学研大厦 A 座　　　　邮　　编：100084
　　　　社 总 机：010-83470000　　　　邮　　购：010-62786544
　　　　投稿与读者服务：010-62776969，c-service@tup.tsinghua.edu.cn
　　　　质量反馈：010-62772015，zhiliang@tup.tsinghua.edu.cn
印 装 者：涿州汇美亿浓印刷有限公司
经　　销：全国新华书店
开　　本：190mm×260mm　　　　印　　张：12.75　　　　字　　数：276 千字
版　　次：2016 年 8 月第 1 版　　2020 年 7 月第 2 版　　印　　次：2024 年 7 月第 2 次印刷
定　　价：69.80 元

产品编号：081487-01

前言
FOREWORD

　　本书是笔者对多年从事展示陈列设计工作的一个总结，以让读者少走弯路寻找设计捷径为目标。书中包含了展示陈列设计必学的基础知识及经典技巧。身处设计行业，你一定要知道，光说不练假把式，因此本书不仅有理论、精彩的案例赏析，还有大量的模块，可启发你的大脑，提高你的设计能力。

　　希望读者看完本书以后，不只会说"我看完了，挺好的，作品好看，分析也挺好的"，这不是笔者编写本书的目的。我们希望读者会说"这本书给我更多的是思路的启发，让我的思维更开阔，学会了举一反三，知识通过消化吸收变成了自己的"，这才是笔者编写本书的初衷。

本书共分8章，具体安排如下。

　　第1章　展示陈列设计原理，介绍展示陈列设计的概念、应用领域、点、线、面、4个原则、5个法则等知识，是最简单、最基础的原理部分。

　　第2章　展示陈列设计的基础知识，包括色彩和布局方式。

　　第3章　展示陈列设计基础色，从红、橙、黄、绿、青、蓝、紫、黑、白、灰10种颜色，逐一分析讲解每种色彩在展示陈列设计中的应用规律。

　　第4章　展示陈列设计的方式，其中包括6种方式，分别为开放式、封闭式、艺术式、顺序式、场景式、醒目式。

　　第5章　展示陈列设计的分类及原则，其中包括对家居类、商业类、文化类这3类的详解，以及展示陈列设计的原则。

　　第6章　展示陈列设计的风格，包括6种不同的风格，分别为复古、潮流、创意、夸张、炫酷、抽象。

　　第7章　展示陈列设计的视觉印象，包括15种常见的色彩视觉印象。

　　第8章　展示陈列设计的秘籍，精选13种设计秘籍，让读者轻松愉快地学习完最后的部分。本章也是对前面章节知识点的巩固和理解。

本书特色如下。

◎ 轻鉴赏，重实践。鉴赏类书籍只能看，看完后自己还是设计不好，本书则不同，增加了多个动手的模块，使读者边看、边学、边练习。

◎ 章节合理，易吸收。第1～3章主要讲解展示陈列设计的基础知识；第4～7章介绍展示陈列设计的方式、展示陈列设计的分类及原则、展示陈列设计的风格、展示陈列设计的视觉印象等；第8章以轻松的方式介绍13种设计秘籍。

◎ 设计师编写，写给设计师看。针对性强，而且知道读者的需求。

◎ 模块超丰富。案例解析、设计技巧、配色方案、设计欣赏、设计实战、设计秘籍在本书中都能找到，一次性满足读者的求知欲。

◎ 本书是系列图书中的一本。在本系列图书中，读者不仅能系统地学习展示陈列设计，而且还有更多的设计专业内容供读者选择。

希望通过本书对知识的归纳总结、趣味的模块讲解，能够打开读者的思路，避免一味地照搬书本内容，推动读者自己多做尝试、多理解，增强动脑、动手的能力。希望通过本书，激发读者的学习兴趣，开启设计的大门，帮助你迈出第一步，圆你一个设计师的梦！

本书由董辅川、王萍编著，其他参与编写的人员还有李芳、孙晓军、杨宗香。

由于编者水平有限，书中难免存在疏漏和不妥之处，敬请广大读者批评指正。

编 者

目录
CONTENTS

第 1 章

展示陈列设计原理

第 2 章

展示陈列设计的基础知识

第 3 章

展示陈列设计基础色

第 **4** 章 ||||||||||||||||||||||||||

展示陈列设计的方式

第 **5** 章 ||||||||||||||||||||||||||

展示陈列设计的分类及原则

第 **6** 章 ||||||||||||||||||||||||||

展示陈列设计的风格

第 7 章

展示陈列设计的视觉印象

第 8 章

展示陈列设计的秘籍

第 1 章 展示陈列设计原理

　　展示陈列设计的好坏关系着商品销售质量，展示陈列设计要从不同的角度、不同的方式进行构造。由部分到整体，让感官起到决定性的作用。设计时要把握好空间的主次结构、层次分明，能够使空间感丰富多彩，又不失整体的完整性。展示陈列设计最应该重视的是空间给消费者带来的视觉感受，要做到空间为人服务，不要让人围绕着空间转，这样才能够使空间具有人性化。

1.1 展示陈列设计的概念

　　展示陈列设计是物品在空间中展示的一种形态方式，属于视觉传达的范畴。展示陈列设计运用多种元素结合时尚文化将产品定位，巧妙地将商品最亮丽的一面展现出来。展示陈列设计是以直接视觉形象来吸引人群并刺激其购买欲望的，不但可以提升品牌形象，而且可以起到促进销售的作用。

特点：

◆ 具有浓郁的文化色彩和鲜明的艺术特色。

◆ 提升空间价值感。

◆ 起到有效的宣传作用。

◆ 增强了视觉感染力。

1.2 展示陈列设计的应用领域

随着生活水平的提高，人们的生活品质也得到了不断的提升，对展示陈列也有了一定的需求，已经达到了精神上的诉求。而展示陈列应用领域有很多，如服装展示陈列设计、珠宝展示陈列设计、橱窗展示陈列设计等。

1. 服装展示陈列设计

服装展示陈列设计也是一种情感体验，融入了商品、灯光、色彩、道具等多种元素，不但创造出视觉上的享受，也诠释了展示陈列的精华之处。

2. 珠宝展示陈列设计

珠宝展示陈列设计和其他商品展示陈列设计都有共同目的，都是为了引起人们注意、给人留下深刻印象、传播品牌文化和促进销售。

3. 橱窗展示陈列设计

橱窗展示陈列设计在实体店内起到的作用非常大，既能够提升店内品牌形象，又能用审美趣味吸引更多的顾客，是一个最直接有效的宣传手法。

1.3 展示陈列设计中的点、线、面

展示陈列的点、线、面是设计中的艺术表现手法。它们不仅可以单独地进行使用，也可以结合起来综合性地运用，为空间带来良好的视觉效果。

◎1.3.1 点

点，是视觉艺术中最小的元素。点在展示陈列设计中可以是小的局部，也可以是大的主体。在展示陈列设计中，点可以形成聚合扩散的状态，构成视觉中心感。

◎1.3.2 线

线，是由点的移动所形成的轨迹，又是面的边界。线在展示陈列设计中是构成形体的框架，不同的数量以及方向所构成的形态与质感不同，它能够令展示陈列环境更具有节奏感。

◎1.3.3 面

　　面，是由线移动构成的结果，面只有长度和宽度，却没有厚度。面在展示陈列设计中是空间的构成，而面的多部分组合又能构成体。因此，面也能为空间带来丰富的表现。

1.4 展示陈列设计中的 4 个原则

　　在展示陈列设计中包含 4 个原则，分别是人性化原则、艺术性原则、个性化原则和经济性原则。

◎1.4.1 人性化原则

　　展示陈列设计的人性化原则是以人为本、以人的视觉传达为基础，实现精神和物质理性创造的行为，不仅可以给人直接或间接的引导，也会给人带来思维联想的演绎。

它是功能性很强的综合性设计，也是完整的艺术品展示。通过陈列、手法、灯光、道具、色彩等元素的组合，给空间赋予生命，反映出视觉心理和视觉意境。

◎1.4.2 艺术性原则

　　展示陈列设计的艺术性原则是科学与艺术性的凝结，揭示事物本质与空间的相互关系，通过一些艺术性的表达形式传播出陈列展示的意义与实际内涵。可以根据展示品的灵活性特点将空间、位置、摆放方法进行展示，充分体现出商品的美感。

◎1.4.3 个性化原则

　　展示陈列设计的个性化原则是通过运用空间规划设计、灯光的控制和色彩的搭配，将空间塑造出富有艺术的感染力。

◎1.4.4 经济性原则

　　展示陈列设计的经济性原则是根据自己所需再进行功能设计，避免一些不必要、烦琐的功能设计，以最小的消耗达到目的。

1.5 展示陈列设计法则

展示陈列设计包含 5 个法则，分别是主题陈列、整体陈列、整齐陈列、定位陈列和岛式陈列。

◎ 1.5.1 主题陈列

主题陈列构想出一个主题，将展示陈列以主题方式进行陈列，可以根据季节等环境的改变而随之更换。主题陈列法则能为空间营造出独特的气氛，可以吸引更多顾客的注意力。

◎ 1.5.2 整体陈列

整体陈列是将商品以整套的形式展现给顾客，既可以带动系列产品的销售，又能给顾客带来艺术性的美感。例如，服装的整体陈列，给顾客带来整体艺术享受的同时，也避免了顾客不知如何进行服装搭配的烦恼。

◎1.5.3　整齐陈列

整齐陈列是按照商品的型号、大小、长短、季节性等依次合理地将商品整齐排列展示。这样的陈列方法能够很好地突出商品的量感，又能起到刺激顾客消费的作用。

◎1.5.4　定位陈列

定位陈列是在空间中指定某一处摆放何种商品陈列，将不再轻易作变动。这样的陈列方法既能吸引到新的顾客，又能留住老顾客，加深展示品的知名度。

◎1.5.5　岛式陈列

岛式陈列方法是将空间中心以及门口处设立展台，将展示品一览无遗地展示给顾客，这样的陈列方法能吸引到流动人群，能够让顾客多方位地观看商品。

第**2**章　展示陈列设计的基础知识

　　展示陈列设计是一门综合性艺术，需要掌握多个学科的知识，如色彩设计、布局设计、人体工程学、建筑学等。展示陈列设计的色彩主要是满足功能性和精神性的要求，力求与空间构图相符合，充分发挥出色彩对空间的美化作用。还要正确处理空间的协调统一性，为了达到空间统一的效果，空间大面积色块不宜选用鲜明的色调，选用小面积的色块则能提高空间色彩的明度与纯度。

　　在展示陈列设计中构图类型有很多种，如直线构图、三角形构图、曲线构图等，而在陈列设计中运用最多的要数三角形构图。

　　商场的陈列设计是在品牌文化的影响下进行的规划设计，展示商品的摆放位置以及灯光、海报等多元素结合的好坏，也会对展示品起到不同的效果。

2.1 展示陈列设计的色彩

在展示陈列设计中，色彩也是非常重要的科学性表达，在主观上是一种行为反应，在客观上则是一种刺激现象和心理表达。色彩的最大整体性就是画面的表现，把握好整体色彩的倾向，再去调和色彩的变化才能做到更具有整体性。色彩的重要来源是光，也可以说没有光就没有色彩，而太阳光被分解为红、橙、黄、绿、青、蓝、紫等色彩，各种色光的波长又是各不相同的。

红——750 ～ 620nm
橙——625 ～ 590nm
黄——590 ～ 570nm
绿——570 ～ 495nm
青——495 ～ 476nm
蓝——475 ～ 450nm
紫——450 ～ 380nm

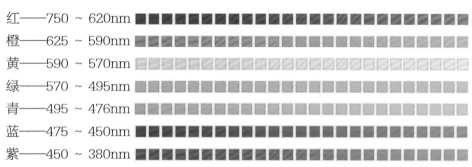

颜色	频率	波长
紫色	668～789 THz	380～450 nm
蓝色	631～668 THz	450～475 nm
青色	606～630 THz	476～495 nm
绿色	526～606 THz	495～570 nm
黄色	508～526 THz	570～590 nm
橙色	484～508 THz	590～620 nm
红色	400～484 THz	620～750 nm

◎2.1.1 色相、明度、纯度

色彩是由光引起的，有着先声夺人的性能。色彩的三元素是色相、明度和纯度。

色相是色彩的首要特性，是区别各种色彩的最精确的准则。色相又由原色、间色、复色组成。而色相的区别是由不同的波长来决定的，即使是同一种颜色也要分不同的色相，如红色可分为鲜红、大红、橘红等，蓝色可分为湖蓝、蔚蓝、钴蓝等，灰色可分为红灰、蓝灰、紫灰等。人眼可分辨出一百多种不同的颜色。

明度是指色彩的明暗程度，不仅表现在物体照明程度，还表现在反射程度的系数。可以将明度分为 9 个级别，最暗为 1，最亮为 9，并划分出 3 种不同基调。

（1）1～3 级低明度的暗色调，给人沉着、厚重、忠实的感觉。

（2）4～6 级中明度色调，给人安逸、柔和、高雅的感觉。

（3）7～9 级高明度的亮色调，给人清新、明快、华美的感觉。

纯度是色彩的饱和程度也是色彩的纯净程度。纯度在色彩搭配上具有强调主题和意想不到的视觉效果。纯度较高的颜色会给人造成强烈的刺激感，能够使人留下深刻的印象，但也容易造成疲倦感，如果与低明度的颜色相配合则会显得细腻、舒适。纯度也可分为 3 个阶段。

（1）高纯度：8～10 级为高纯度，使人产生强烈、鲜明、生动的感觉。

（2）中纯度：4～7 级为中纯度，使人产生舒适、温和、平静的感觉。

（3）低纯度：1～3 级为低纯度，使人产生细腻、雅致、朦胧的感觉。

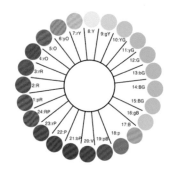

◎ 2.1.2　主色、辅助色、点缀色

展示空间设计要注重色彩的全局性，不要使色彩偏于一个方向，否则会使空间失去平衡感。而空间的色调又可分为主色、辅助色和点缀色。

1. 主色

主色是空间中统一的基调，起着主导作用，能够使空间整体看起来更为和谐，是不可忽视的空间表现。

2. 辅助色

辅助色是补充或辅助空间的主体色彩，在空间使用时最好运用亮丽的色彩表现，可以表现出一定的意义。

3. 点缀色

点缀色是空间占有极小的面积表现，易于变化又能打破空间整体效果，还能够烘

托空间气氛、彰显魅力。

◎ 2.1.3 邻近色、对比色

在展示陈列设计中，运用色彩之间的邻近关系或对比关系进行搭配设计，以达到最佳视觉效果诉求。不仅要高度归纳，还要用色彩表现空间的丰富景象，与不同的元素相结合，能够完美地展现出空间的魅力。

1. 邻近色

邻近色从美术的角度来说，在相邻的区域各个颜色中能够看出彼此的存在，你中有我，我中有你；从色环上看，即两者之间相距90度，色彩冷暖性质相同，可以传递出相似的色彩情感。

2. 对比色

对比色可以说是两种色彩的明显区分，是在24色环上相距120度到180度的两种颜色。对比色可分为冷暖对比、色相对比、明度对比、饱和度对比等。对比色拥有强烈的分歧性，适当地运用能够加强空间感的对比和表现出特殊的视觉效果。

◎2.1.4 色彩与面积

色彩与面积之间有很大的关系，在一定程度上来说面积是色彩不可或缺的一个特性，色彩的面积决定着空间视觉感的变化，起着一定的主导作用，色彩的饱和程度也会带来不同的反响。面积的大小对人的视觉也会产生一定的影响，极易引起人的注意。

◎2.1.5 色彩混合

色彩的混合包括加色混合、减色混合和中性混合 3 种形式。

1. 加色混合

在对已知光源色的研究过程中，发现色光的三原色与颜料色的三原色有所不同，色光的三原色为红（略带橙味）、绿、蓝（略带紫味）。而色光三原色混合后的颜色（红紫、黄、绿青）相当于颜料色的三原色，色光在混合后会使色光明度增加，使色彩明度增加的混合方法就称为加法混合，也叫色光混合，例如：

红光 + 绿光 = 黄光；

红光 + 蓝光 = 品红光；

蓝光 + 绿光 = 青光；

红光 + 绿光 + 蓝光 = 白光。

2. 减色混合

当色料混合在一起时，呈现出另一种颜色效果，即为减色混合法。色料的三原色分别是品红、青和黄色，因为一般色料的三原色本身就不够纯正，所以混合后的色彩也不是标准的红色、绿色和蓝色。三原色色料的混合遵循以下规律。

青色 + 品红色 = 蓝色；

青色 + 黄色 = 绿色；

品红色 + 黄色 = 红色；

品红色 + 黄色 + 青色 = 黑色。

3. 中性混合

中性混合是指混面色彩既没有提高也没有降低的色彩混合。中性混合，主要有色盘旋转混合与空间视觉混合。是把红、橙、黄、绿、青、蓝、紫等色料等量地涂在圆盘上，旋转之后即呈浅灰色。把品红、黄、青涂上，或者把品红与绿、黄与蓝紫、橙与青等互补上色，只要比例适当，也能呈浅灰色。

（1）旋转混合。在圆形转盘上贴上两种或多种色纸，并使此圆盘快速旋转，即可产生色彩混合的现象，我们将其称之为旋转混合。

（2）空间混合。空间混合是指分别将两种以上颜色和不同的色相并置在一起，按不同的色相明度与色彩组合成相应的色点面，通过一定的空间距离，在人的视觉内产生的色彩空间幻觉所达成的混合。

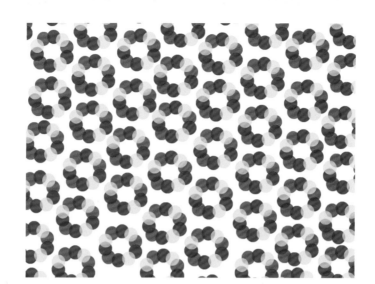

◎ 2.1.6　色彩与展示陈列设计的关系

　　色彩是一种诉诸人情感的表达方式，对人的心理和生理都会产生一定的影响。因此，空间设计须充分利用人对色彩的感觉，来创造富有个性层次的空间，从而放大空间的异彩。色彩与空间的结合不仅能够给空间带来印象深刻的视觉感受，又能创造出温度、远近等视觉感受的空间。

　　色彩的温度感会令人对空间产生温度感受，如红色到黄色（红、橙、黄）能够提升空间的温度，使人感觉更为温暖；青、蓝、紫以及黑、白、灰则会给人清凉爽朗的感觉。

　　远近感也和冷、暖色系相关联。暖色给人突出、前进的感觉，冷色给人后退、远离的感受。

2.2 展示陈列设计的布局方式

展示陈列设计构图又称为展示陈列设计布局，具体布局方式包括对称式布局、韵律式布局、错位式布局和放射式布局。

◎2.2.1 对称式布局

展示陈列设计使用对称式布局，能够使空间具有较强的平衡稳定性，让人看起来更具完整统一性，也形成相互呼应的特点。

◎2.2.2 韵律式布局

韵律式布局能创造出不同条理和连续美的形式，令人产生富有韵律的动感，再与自然美结合能使空间更富有吸引力。

◎2.2.3 错位式布局

错位式布局是一种有规律地交织穿插而成的布局方式，错落有序的形式美能够让空间的层次更为丰富，亦能营造出变化万千的有趣空间。

◎ 2.2.4 放射式布局

放射式布局以空间某一物体为中心向四周进行放射，使人的视线能够聚集在中心，又起到开阔、舒展空间的作用。

第3章 展示陈列设计基础色

红 / 橙 / 黄 / 绿 / 青 / 蓝 / 紫 / 黑、白、灰

在展示陈列设计中最先引起顾客注意的是色彩的表现，而且人对色彩产生的记忆力能够给人留下深刻的印象。色彩可分为：有色，红、橙、黄、绿、青、蓝、紫等；无色，黑、白、灰；暖色系，红、橙、黄等；冷色系，绿、青、蓝、紫等。

◆ 暖色系容易使人兴奋，给人带来温暖的感觉。

◆ 冷色器给人清凉感，可以缓解人的燥热感，适合夏季展示中运用。

◆ 黄色是明度最高的颜色，给人一种明亮、亲切的感觉。

◆ 黑、白、灰是无色也是中性色，能够给人带来轻松、沉稳的感觉。

3.1 红

◎3.1.1 认识红色

红色：人们对明亮的色彩感知比较敏感，色彩鲜明的颜色象征着光明、温暖。而卖场使用红色做装饰往往会成为人人优先考虑的向往因素，能让人产生一种兴奋的感觉。

色彩情感：热诚、温暖、激情、冲动。

洋红 RGB=207,0,112 CMYK=24,98,29,0	胭脂红 RGB=215,0,64 CMYK=19,100,69,0	玫瑰红 RGB= 30,28,100 CMYK=11,94,40,0	朱红 RGB=233,71,41 CMYK=9,85,86,0
鲜红 RGB=216,0,15 CMYK=19,100,100,0	山茶红 RGB=220,91,111 CMYK=17,77,43,0	浅玫瑰红 RGB=238,134,154 CMYK=8,60,24,0	火鹤红 RGB=245,178,178 CMYK=4,41,22,0
鲑红 RGB=242,155,135 CMYK=5,51,41,0	壳黄红 RGB=248,198,181 CMYK=3,31,26,0	浅粉红 RGB=252,229,223 CMYK=1,15,11,0	勃艮第酒红 RGB=102,25,45 CMYK=56,98,75,37
威尼斯红 RGB=200,8,21 CMYK=28,100,100,0	宝石红 RGB=200,8,82 CMYK=28,100,54,0	灰玫红 RGB=194,115,127 CMYK=30,65,39,0	优品紫红 RGB=225,152,192 CMYK=14,51,5,0

◎3.1.2 洋红 & 胭脂红

❶ 飘逸的洋红色漫步在橱窗中的展示起到了强调的作用，给人一种时尚、华丽的视觉感受，容易刺激来往行人的眼球，具有促进商品销售的作用。

❷ 作品采用特定形式的橱窗设计，将不同的艺术形式和手法集中展现产品。

❸ 生动形象的模特，逼真的形象完美展现出服装的优美特点。

❶ 胭脂红给人一种性感、娇艳的视觉感受，曼妙弯曲的胭脂红色造型，更加有效地传达出商品的灵动性。

❷ 作品采用简练流畅的表现手法，来强调橱窗带给消费者的视觉信息。

❸ 线性均匀切割的造型墙体，给橱窗空间增添勃勃生机，不会显得那么沉闷无力。

◎3.1.3 玫瑰红 & 朱红

❶ 玫瑰红是深受女性喜爱的颜色，给人一种浪漫、含蓄、甜蜜的视觉感受，用该颜色来主打女士内衣的展架，是最佳的选择。

❷ 采用圆柱、方形的几何造型设计，更加富有立体感，也为空间增添丰满的感觉。

❸ 实木的地板装修更加贴近生活，也不会给空间造成强烈的反光，为顾客打造出舒适的空间。

❶ 朱红色是介于红色和橙色之间的颜色，给人一种热情、活泼的视觉感受，使空间整体光鲜亮丽，视觉冲击力较强。

❷ 用线结合成圆柱形的展示架，犹如古老的木质红酒桶，给人高雅的感觉。

◎3.1.4　鲜红 & 山茶红

❶ 鲜红色是一种十分醒目的颜色，能够传递出热烈、喧闹的视觉感受。使用鲜红色为空间的主色调，能够让展厅更加丰富、饱满，也给消费者留下深刻的印象。

❷ 红白相间的环形设计，能给展厅形成很强的视觉冲击，也能加深消费者对企业形象的印象。

❸ 可爱的卡通人物形象和大型棒棒糖的装饰，让儿童商场更具亲和力。

❶ 山茶红是一种纯度较低的色彩，给人一种温暖、柔和的视觉感受。山茶红的花苞造型使整体效果温暖、舒适。

❷ 用拉锁做花苞的纹路，由不同颜色的锁头做整体的连接，美化橱窗的同时又能呈现出整体性。

❸ 儿童橱窗设计成儿童乐园主题，更具风雅趣味性。

◎3.1.5　浅玫瑰红 & 火鹤红

❶ 浅玫瑰红给人一种柔和、优雅、低调的视觉感受。空间通过不同大小的镂空孔展现出若隐若现的朦胧感，令整体具有独特的美感。

❷ 展示空间与展示品相协调的表现，使空间整体具有同一性。

❸ 镂空设计是展示空间最为漂亮的一笔，很好地为空间起到点缀作用。

❶ 火鹤红给人一种甜美、可爱的视觉感受。使用火鹤红的羽毛搭建成心形作为橱窗的造型摆饰，能为橱窗景象增添一丝浪漫的气息。

❷ 作品由人形模特的造型就可以看出，橱窗采用婚礼的主题来营造幸福的空间。

❸ 橱窗上方的灯光虽然不彰显它小巧玲珑的身姿，却为空间的氛围做出了很大的贡献，也是橱窗中隐形的主角。

⊙3.1.6　鲑红 & 壳黄红

 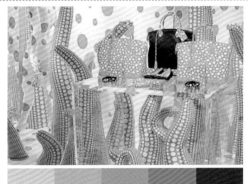

❶ 鲑红色的橱窗氛围，显得独具温馨、暖意，更加符合冬季服装的主题。

❷ 作品空间运用玩偶做点缀，能够增加橱窗里的活跃气氛。

❸ 灯光的默默贡献，把整体空间普及得更加明亮清透，为消费者提供清晰的观赏"景观"。

❶ 作品空间被大量的壳黄红色彩包围，富有浪漫的甜蜜感。

❷ 白色圆点形的图案装饰空间，使空间更具有紧密性。

❸ 黑色展示品的摆放使整体空间看起来不会眼花缭乱，保持空间的稳定性。

⊙3.1.7　浅粉红 & 勃艮第酒红

❶ 浅粉红色能够塑造出温馨、舒适的视觉感受。利用浅粉红色的墙体搭配白色，使空间整体效果干净、柔和。

❷ 展厅新颖且个性化的设计，直接影响消费者的印象，进而才能使消费者感兴趣。

❸ 每个展品都由透明玻璃笼罩着，不仅为展品起到保护、美化的作用，而且还能让展厅更加具有观赏性。

❶ 勃艮第酒红是一种低明度的红色，给人一种经典、大气、复古、充实的视觉感受。将勃艮第酒红与洋红色相搭配，使空间整体尽显浪漫气息。

❷ 圆形环椅能更好地让小朋友挑选中间摆放的玩具，具有实用性的同时也使整个空间看上去更加生动且富有活力。

◎ 3.1.8 威尼斯红 & 宝石红

❶ 威尼斯红的橱窗，展现出喜庆、富有朝气的韵味。

❷ 形象的人形模特，穿着红色渐变的礼服，彰显曼妙的形态，为橱窗氛围增添一丝魅力。

❸ 环绕的灯品装饰，为橱窗营造浪漫气氛，同时也使整体更加华丽、高贵。

❶ 本作品运用宝石红装饰书架，令空间显得更加富有活力，丰富内涵。

❷ 墙体摆有两用的书架，能够更好地节省、利用空间。

❸ 多个门洞的设计，方便消费者来回走动，也便于找到自己需要的商品。

◎ 3.1.9 灰玫红 & 优品紫红

❶ 灰玫红与其他色彩的结合为橱窗装扮出极强的层次空间感，给人温馨、甜美的感觉。

❷ 本作品的设计展现出的独特魅力，能够强化橱窗的艺术氛围。

❸ 多姿多彩视觉冲击力较强的气球，让橱窗像一个派对一样热闹、欢快。

❶ 优品紫红给人一种高贵、神秘的视觉感受。将优品紫红的服装与环境色相搭配，更显尊贵、优雅。

❷ 金属背景的装饰可以提升橱窗空间的质感，而且还起到赏心悦目的效果。

3.2 橙

◎ 3.2.1 认识橙色

橙色：代表阳光，比红色较柔和、比黄色较热烈，给人温暖、安宁、积极向上的感觉。

色彩情感：亲切、坦率、开朗、健康。

橘色 RGB=235,97,3 CMYK=9,75,98,0	柿子橙 RGB=237,108,61 CMYK=7,71,75,0	橙色 RGB=235,85,32 CMYK=8,80,90,0	阳橙 RGB=242,141,0 CMYK=6,56,94,0
橘红 RGB=238,114,0 CMYK=7,68,97,0	热带橙 RGB=242,142,56 CMYK=6,56,80,0	橙黄 RGB=255,165,1 CMYK=0,46,91,0	杏黄 RGB=229,169,107 CMYK=14,41,60,0
米色 RGB=228,204,169 CMYK=14,23,36,0	驼色 RGB=181,133,84 CMYK=37,53,71,0	琥珀色 RGB=203,106,37 CMYK=26,69,93,0	咖啡色 RGB=106,75,32 CMYK=59,69,98,28
蜂蜜 RGB=250,194,112 CMYK=4,31,60,0	沙棕色 RGB=244,164,96 CMYK=5,46,64,0	巧克力色 RGB=85,37,0 CMYK=60,84,100,49	深褐色 RGB= 139,69,19 CMYK=49,79,100,18

◎ 3.2.2 橘红 & 橘色

① 橘红色的视觉冲击力较强，整个空间运用鲜明的橘红色做点缀，再加以蓝色和黑色的调和，给人一种热烈、活跃的视觉感受。

② 通过大量圆形金属质感的元素作为背景，给人一种坚硬、复古的视觉感受。

① 橘色给人一种青春且具有活力的视觉感受，卖场整体以素雅的米灰色构架为主背景，而橱窗采用橘色的框架可以更加吸引行人的注意，进而引导行人进入店里选购商品。

② 本作品简洁大方的橱窗造型，能够清晰地表明展品形象，给人留下深刻的印象。

◎ 3.2.3 橙色 & 阳橙

① 橙色给人一种阳光、时尚的视觉感受，将逼真的橙色车体模型展示在空间中，可以让橱窗的景象更加高端、亮丽。

② 人形模特的造型与车子模型的搭配，呈现出性感的魅力，从而吸引行人的眼球。

① 阳橙色给人一种柔和、灿烂的视觉感受，将阳橙色的地毯与蓝色、黄色、咖啡色拼接的沙发相呼应，构成了完美的结合，呈现出一幅多姿多彩的景象。

② 简单的船帆造型沙发形体，拥有着美好的寓意，祝福着顺顺利利、圆满成功。

◉3.2.4 蜜橙 & 杏黄

❶ 蜜橙色给人一种轻盈、活泼的视觉感受。整体运用"一"字形的面包摆设，具有很好的实用性和亲和力。

❷ 作品充分合理地运用特有的空间，完美地完成商品陈列的使用功能。

❸ 展示柜牢固的结构，精美的外观，能够很好地吸引注意力，同时给人带来好感。

❶ 杏黄色给人一种稳定、温柔的视觉感受。整体大面积运用杏黄色实木镂空拼搭，能够展现出展柜的实用性与艺术性，使空间整体给人一种温馨、舒适的视觉感受。

❷ 在食品店整体运用实木搭建有一定的好处，它可以很好地吸收水分，不让展品受潮，又可起到保鲜作用。

◉3.2.5 沙棕 & 米色

❶ 沙棕色温和舒适，将其作为背景色，并配以水晶般耀眼的花型图案，打造华丽且复古的展示空间效果。

❷ 在消费者进入商店时都会留意橱窗，因此橱窗的设计对商品的宣传能起到很大的作用。

❶ 米色平稳而又低调，层次丰富的展架具有独特性、艺术性和创意性，有效地延长了商品展示的线、面及空间形象。

❷ 空间的疏密、高低设计，在视觉上让人更加舒适，更加便于顾客观赏商品。

❸ 商品与展示柜的协调搭配，给予顾客强烈的视觉感受。

◎3.2.6 灰土&驼色

① 灰土色的实木展架与镜面的相互协调，扩充空间感，使空间更加丰满。

② 展架线条的设计效果做到尽善尽美，富有创意使品牌能够脱颖而出。

③ 具有目的性的局部照明，完整地呈现出商品的形态，使主次分明更易于顾客详细地了解商品。

① 空间整体采用驼色来主打氛围，既大方又给人稳重、恬静的感觉。

② 书店为了达到轻松的氛围，采用直线、曲线的混搭陈列形式，给人轻柔、富有韵律的美感。

③ 弧形的座椅符合人体学的设计，既雅致又舒适。

◎3.2.7 椰褐&褐色

① 使用沉稳的椰褐色做空间的主体色来打造展示柜，能更好地凸显水果的新鲜感。

② 复古的水果店展示，打破了以往的杂乱感，将商品清晰明了地摆放，既能够体现出水果本身的优点，又能凸显出主人的性格品质。

① 褐色典雅的外表中蕴含着沉静、平和的亲切感，能够缓解人的情绪，很符合西餐厅安静、浪漫的主题。

② 层层相加的模式组合的单一展柜，这样的设计手法能够更加清晰地让顾客找到自己想要的东西，具有整体统一性。

◎3.2.8 柿子橙 & 酱橙色

① 绿色与柿子橙色的服装摆饰，为空间起到点缀的作用，也构成强烈的对比，更能抢先抓住人的眼球。

② 使用北极熊和松树雪景物装饰橱窗，为空间形成清爽怡人的感觉。

① 酱橙色平和稳重，在空间中能够营造出稳重而又温馨的视觉效果。

② 对称统一的展架、展柜设计，使空间更加整齐有序。

③ 主次清晰的灯光照明，令产品更加光彩夺目。

◎3.2.9 赭石 & 肤色

① 空间采用赭石色打造儿童图书区域，给人一种安逸感，能让活泼好动的孩子在这里安静下来。

② 不规则的切割形式以及内置的灯槽设计，使每个小空间展示更加生动而富有灵性。

③ 多种色彩构成的 U 形椅，使陈列空间更加丰富、生动。

① 肤色的陈列空间能够使观赏者体会亲切、和谐感，能够更加舒适地欣赏展品。

② 空间将几何图形通过视觉形态依照美的形式组合在一起，进而强调展品的美感和多样化。

③ 天花采用黑、白双拼形式构成，营造出纯净又别具时尚空间感。

3.3 黄

◎3.3.1 认识黄色

黄色：黄色是绿色与红色的混合，也是暖色，它的互补色是紫色。会给人轻快、活力的感觉。

色彩情感：智慧、轻快、光荣、希望、光明。

黄 RGB=255,255,0 CMYK=10,0,83,0	铬黄 RGB=253,208,0 CMYK=6,23,89,0	金 RGB=255,215,0 CMYK=5,19,88,0	香蕉黄 RGB=255,235,85 CMYK=6,8,72,0
鲜黄 RGB=255,234,0 CMYK=7,7,87,0	月光黄 RGB=155,244,99 CMYK=7,2,68,0	柠檬黄 RGB=240,255,0 CMYK=17,0,84,0	万寿菊黄 RGB=247,171,0 CMYK=5,42,92,0
香槟黄 RGB=255,248,177 CMYK=4,3,40,0	奶黄 RGB=255,234,180 CMYK=2,11,35,0	土著黄 RGB=186,168,52 CMYK=36,33,89,0	黄褐 RGB=196,143,0 CMYK=31,48,100,0
卡其黄 RGB=176,136,39 CMYK=40,50,96,0	含羞草黄 RGB=237,212,67 CMYK=14,18,79,0	芥末黄 RGB=214,197,96 CMYK=23,22,70,0	灰菊色 RGB=227,220,161 CMYK=16,12,44,0

◎3.3.2　黄色＆铬黄

❶ 黄色是一种鲜亮而又活泼的色彩，将空间中心位置处的椅子设置成黄色，在装点空间的同时又可以供人们休息。

❷ 金色线形构造设计的楼梯与展示架，给空间提升了层次感，又有很好的实用功能。

❸ 环形的灰色地毯，能够使空间显得更加沉稳，又可以防止儿童滑倒。

❶ 铬黄色的展示柜，简单的设计，显得更加活泼、亮丽，很适合儿童店铺的装饰。

❷ 彩色的壁纸，为单一的展柜增加了丰富的视觉感受。

◎3.3.3　金色＆香蕉黄

❶ 本作品金色的精心搭配使每个细节都散发出迷人的艺术气息，让橱窗具有使人垂青的感染力。

❷ 流苏的背景衬托出展品所带来的轻盈柔美感，巧妙地烘托出橱窗庄重、典雅的氛围。

❸ 空间灯光彰显出展品的优雅、华贵感，吸引着顾客不得不上前仔细观察。

❶ 香蕉黄色的楼梯，为枯燥的图书馆增添了亮丽的光彩，又在无意间起到装饰的作用，增强了整体的美感。

❷ 圆润的螺旋楼梯设计，外观华美又实用，唯美非凡，极具韵律感。

❸ 空间运用以往的统一展示手法，呈现出和谐统一的景象，令空间更具整洁、清晰感。

◎3.3.4 鲜黄 & 月光黄

① 鲜黄色是富有魔力的颜色，扣人心弦的华丽装饰，具有浓重的优雅风范。

② 猎豹与人形模特所形成的和谐场景，使空间具有独特的野性魅力。

③ 植物与木块将空间呈现得清新自然，令观赏者更加舒心惬意。

① 月光黄色的灯光所带来的明快效果，更能诠释出产品的优美感。

② 展品白色素雅、纯净的形态，在镜面灯光的反衬下，更能呈现纯洁的典雅风范。

◎3.3.5 柠檬黄 & 万寿菊黄

① 柠檬黄色的门面展示，凸显出玩具店给孩子带来的活力，也给人留下良好的印象。

② 室内半拱形的连续设计，为玩具店形成一种新颖的画面，起到宣传的作用。

③ 一盏盏红色吊灯为空间营造出温馨的暖意，成为儿童喜爱的"梦想乐园"。

① 万寿菊颜色的橱窗背景，给人柔和、温暖的感觉，增强空间活力的作用。

② 简练大气的橱窗表现手法，不会令人产生眼花缭乱的视觉感受，反而可以清晰明了地表达出商品的特性。

③ 大面积的玻璃窗不仅起到保护橱窗景象不被破坏的作用，还起到扩容空间的效果。

◎3.3.6 香槟黄 & 奶黄

❶ 香槟黄色的环境可以为空间塑造出幽静、淡雅的氛围。

❷ 中间的展柜恰到好处，使空间拥有良好的秩序。

❶ 奶黄色温和纯净，在陈列中使用该颜色的展架对空间的区域进行划分，打造具有强烈分割感和强烈布局效果的展示空间。

❷ 横向延伸的空间由浅到深，增强了空间纵深感。

❸ 创意新颖的展柜，犹如数个高脚杯组合而成，在空间中形成精美且时尚的视觉效果。

◎3.3.7 土著黄 & 黄褐

❶ 土著黄颜色的圆形座椅和圆柱形夸张的吸顶灯相互辉映，使空间形成富丽、大气之感。

❷ 椭圆形参差摆设的展台设计，能够形象而富有艺术气息地凸显展品。

❸ 十二盏垂坠的吊灯环绕展台，为环境营造出星际般的感觉。

❶ 剪纸艺术在该作品中像公主的幻想，让人不自觉地想要去亲近。

❷ 白色是一种搭配感很强的颜色，带着本身素雅纯净的气质，为橱窗空间增添了一丝浪漫。

❸ 运用白孔雀形象寓意空间的端庄美感，再点缀少许橘红色，为空间增添一丝温暖。

◎3.3.8 卡其黄 & 含羞草黄

❶ 卡其黄色的调和，使素雅清凉的空间富有一丝温馨的暖意。

❷ 本作品采用简洁大方的环形做珠宝展柜，以便顾客对展品仔细观察。

❸ 展柜的创意新颖的造型，犹如数个高脚杯组合而成，精美、时尚。

❶ 含羞草黄色的光芒为橱窗映射出温暖而又舒适的景象。

❷ 本作品是综合式橱窗布置，将多种因素组合成一个完整的橱窗广告，进而引来更多的消费者。

◎3.3.9 芥末黄 & 灰菊色

❶ 芥末黄色布满整体空间，令空间安逸、平和，更加具有魅力。

❷ 蔓延整个空间的柔软线条，使空间富有生机活力，更具有趣味性和观赏性，增强了空间的视觉感受。

❸ 墙体镜面的装饰，不仅可以使顾客更好地欣赏所展示的商品，又可以起到扩大空间感的作用。

❶ 灰菊色的墙面设计，使空间更加凸显出儒雅、大气。

❷ 本作品通过对空间环境的创造，用视觉传达方式和照明手法将展品信息传达给消费者，在心理和精神上感染消费者。

3.4 绿

◎3.4.1 认识绿色

绿色：绿色是由青色和黄色调和而成的颜色。绿色与大自然紧密相关，给人春天般清爽的感受，它代表着生机和希望。

色彩情感：清新、淡雅、纯洁自然。

黄绿 RGB=216,230,0 CMYK=25,0,90,0	苹果绿 RGB=158,189,25 CMYK=47,14,98,0	墨绿 RGB=0,64,0 CMYK=90,61,100,44	叶绿 RGB=135,162,86 CMYK=55,28,78,0
草绿 RGB=170,196,104 CMYK=42,13,70,0	苔藓绿 RGB=136,134,55 CMYK=46,45,93,1	芥末绿 RGB=183,186,107 CMYK=36,22,66,0	橄榄绿 RGB=98,90,5 CMYK=66,60,100,22
枯叶绿 RGB=174,186,127 CMYK=39,21,57,0	碧绿 RGB=21,174,105 CMYK=75,8,75,0	绿松石绿 RGB=66,171,145 CMYK=71,15,52,0	青瓷绿 RGB=123,185,155 CMYK=56,13,47,0
孔雀石绿 RGB=0,142,87 CMYK=82,29,82,0	铬绿 RGB=0,101,80 CMYK=89,51,77,13	孔雀绿 RGB=0,128,119 CMYK=85,40,58,1	钴绿 RGB=106,189,120 CMYK=62,6,66,0

⊙3.4.2 黄绿 & 苹果绿

① 黄绿色鲜亮清脆、健康自然，将其设置成展架的色彩，能够与空间的主题相呼应。

② 空间应用多种色彩组合，将大空间划分为多个整体，给人以整洁、舒适的视觉感受。

③ 使用实木装饰的地板与柜台，显得空间更加庄重、严谨。

① 以苹果绿作为空间的主色，营造出清新环保的空间效果。

② 空间整体使用圆形的展柜、天花、灯具，寓意着人们生活的圆满从健康开始。

③ 内置小壁灯对商品起到美化的作用，使顾客更加容易找到商品。

⊙3.4.3 嫩绿 & 叶绿

① 嫩绿色与粉红色的互补形成强烈的视觉效果，能够更加吸引观赏者视线。

② 本作品使用木质镜框的形式做陈列展示，简练大气，更加富有艺术气息。

③ 紫色的地毯与嫩绿色相中和，避免了太过刺眼的视觉效果。

① 叶绿色的展示元素在白色的空间中显得格外清新，营造出优雅舒适的空间氛围。

② 展品使用环形搭建出抽象的艺术品，具有独特的魅力，能够吸引更多的观赏者，又能起到缓解眼睛疲劳的作用。

◎3.4.4 草绿 & 苔藓绿

❶ 咖啡厅运用小型草绿色的植物盆景做框架墙体，合理地隔开空间区域，使整个空间充满生命气息。

❷ 每个格架上适当地摆放几本图书，这样就不会令顾客的等待乏味无聊，而且还会吸引更多的顾客。

❶ 使用苔藓绿颜色构建出森林雪景，呈现出凉爽的感觉。

❷ 橱窗运用树木、动物模型等生动的想象表现出空间生机勃勃的生命力，给人一种和睦的宁静感。

◎3.4.5 芥末绿 & 橄榄绿

❶ 芥末绿颜色是清爽提神的色彩，能够缓解眼睛疲劳。

❷ 运用大量的玩偶、花等模型装扮空间，使空间富有童真的乐趣，令经过橱窗的行人慢下脚步细细观看。

❸ 局部的灯光照明能令灯影的层次变化，进而强调不同的氛围。

❶ 橄榄绿颜色的衣服给人沉稳、知性的印象，又能表现出清爽感。

❷ 利用展品做主体，搭配柔软的装饰元素，装饰出简易生动的空间造型。

◎3.4.6 枯叶绿 & 碧绿

① 枯叶绿颜色的衣服给人一种成熟、稳重的视觉感受。

② 玻璃背景所呈现出若明若暗的朦胧感，可以抓住行人的好奇心理，引领者行人进入内部仔细观看。

① 碧绿色与白色搭建的空间组合，既有白色的纯洁浪漫，又有绿色的清新怡人，令空间明亮、舒适。

② 象征着活力、生命的绿色，成为药店的点睛之笔，给人清新自然的健康感觉。左侧橘色和黄色的点缀增强了画面的视觉冲击力。

◎3.4.7 绿松石绿 & 青瓷绿

① 绿松石绿清脆悠扬，与黄色系的灯光相结合，打造清新不失温和的空间效果。

② 方形的展示柜具有较佳的摆放形式，可以很好地容纳展品。

③ 垂坠式的吊灯，既起到装饰空间的作用，又能烘托展品，清晰地凸显展品形象。

① 本作品的青瓷绿颜色所呈现的空间形象，犹如一部电影的宣传，具有独特的魅力，能够更好地吸引人的视线。

② 背景墙体彩绘设计，令橱窗具有迷人的艺术气息。

◉ 3.4.8　孔雀石绿 & 铬绿

❶ 孔雀石绿色与竹子很好地契合在一起，竹子有着步步高升、坚韧的寓意，恰好融合了鞋店的主题。

❷ 马赛克的背景墙、地板装饰，协调组合、完美过渡，起到巧妙而吸引人的效果。

❶ 铬绿色为展厅空间带来清爽的舒适感，亦容易抓住观赏者的视线。

❷ 由一点散发出的线牵引着展品，使展品飘浮在空中，构成独特的艺术感，为观赏者留下深刻的印象。

◉ 3.4.9　孔雀绿 & 钴绿

❶ 孔雀绿色虽然没有暖色调的饱满，却能给人呈现出艳丽悦目的感觉。

❷ 局部的灯光照明，给橱窗空间产生较强的层次感和神秘感。

❸ 橱窗上方"星光点点"的设计，令空间如浩瀚的星空一样光彩夺目。

❶ 清新淡雅的钴绿色如青春的色彩，让人心情开朗，有种舒服的感受。

❷ 橱窗中灯光所创造出的环境能让人放松心情，产生舒适的安逸感。

❸ 背景墙体透出的微弱光芒，给清凉的环境增添一丝神秘色彩。

3.5 青

◎ 3.5.1 认识青色

青色：青色是由蓝色和绿色调制而成。青色也是百搭的色彩，无论与何种颜色搭配在一起都会别有一番风情。

色彩情感：朴实、柔和、沉静、优雅。

青 RGB=0,255,255 CMYK=55,0,18,0	铁青 RGB=82,64,105 CMYK=89,83,44,8	深青 RGB=0,78,120 CMYK=96,74,40,3	天青色 RGB=135,196,237 CMYK=50,13,3,0
群青 RGB=0,61,153 CMYK=99,84,10,0	石青色 RGB=0,121,186 CMYK=84,48,11,0	青绿色 RGB=0,255,192 CMYK=58,0,44,0	青蓝色 RGB=40,131,176 CMYK=80,42,22,0
瓷青 RGB=175,224,224 CMYK=37,1,17,0	淡青色 RGB=225,255,255 CMYK=14,0,5,0	白青色 RGB=228,244,245 CMYK=14,1,6,0	青灰色 RGB=116,149,166 CMYK=61,36,30,0
水青色 RGB=88,195,224 CMYK=62,7,15,0	藏青 RGB=0,25,84 CMYK=100,100,59,22	清漾青 RGB=55,105,86 CMYK=81,52,72,10	浅葱色 RGB=210,239,232 CMYK=22,0,13,0

◎3.5.2 青&铁青色

❶ 清爽而不单调的青色，给人一种清脆、舒心的视觉感受。

❷ 金属结构的柱形展示台，上面采用青色玻璃结构，为空间制造出美轮美奂的效果。

❸ 光滑的金属表面映射出地面上的花纹，使整体更加丰富。

❶ 铁青色能够呈现出沉稳的视觉感受。

❷ 简约的陈列架融入方形的结构，可以划分出多个空间，增加陈列柜整体美感。

❸ 用颜色突出陈列商品的种类，使空间整体更加规整有序。

◎3.5.3 深青&天青色

❶ 白色的空间陈列使用深青色做点缀，让空间更加优雅、沉静。

❷ 天花使用星空形式的装点，外加展柜特异的造型，令空间强烈的艺术气息迎面扑来。

❸ 展架的面面结合，使造型更加紧凑，整体空间富有奇妙的科幻感觉。

❶ 天青色的背景给人一种清新爽朗的感受。

❷ 本作品是一个注重细节的陈列展示，精致的展示柜凸显出品牌风格的理念。

❸ 横纵交错的直线所构建出的格状空间，既充分节约了陈列空间，又使空间整体很有层次感。

◎3.5.4 群青 & 石青色

❶ 群青色具有很好的镇定效果。将群青色运用在陈列中可以起到消除紧张情绪的效果。

❷ 陈列柜分为多个层次，可以将不同的展品分别展出，使整体看起来拥有丰富的层次感。

❸ 运用白色线条划分层次空间，令整体美观、整洁。

❶ 本作品使用大量的石青色，稳重又大气，给人呈现出深邃、博大的视觉感受。

❷ 步入店内映入眼帘的是硕大的圆形天花和地面圆形柜台，两者上下呼应，呈现出庄重的华丽感。

❸ 不同材质、不同色彩所呈现的肌理效果，为展示空间凸显出低调的奢华感。

◎3.5.5 青绿色 & 青蓝色

❶ 光彩夺目的青绿色，能给平凡的空间增添一丝"灵性"。

❷ 多个层次的陈列展架可以容纳更多的展品，而整齐的陈列形式会使整个空间看起来很有层次感。

❸ 木质的选用，凸显空间清新、质朴，并且有环保价值。

❶ 独特新颖的青蓝色渐变性背景，完美地充当了展示空间的色彩导视牌，以此吸引更多的顾客。

❷ 陈列架倾斜结构的设计，更加符合人眼的视角，让人容易看到展品。

❸ 方形的陈列柜，为展品增加稳固性，方便顾客近距离观赏。

◎3.5.6　瓷青 & 淡青色

❶ 瓷青色与白色搭配，给人一种清澈、纯净的感受。

❷ 吸顶灯的照明，令整个空间通透明亮，能凸显出空间的干净整洁。

❸ 墙体突出的展示隔板，与墙体融为一体，既可以节省空间，又起到美化的作用。

❶ 淡青色与黑灰色、赭石色结合，形成唯美的视觉效果。

❷ 橱窗内用纸盒折成楼形展示空间，新颖的设计能吸引更多的观赏者，还可起到宣传产品的作用。

◎3.5.7　白青色 & 青灰色

❶ 橱窗大量使用赭石色、桃红色来营造温馨的气息，再融入白青色，为空间增添清爽怡人的安逸感。

❷ 礼品盒微微掀开一角，透露出内置的玫瑰花园，芳香怡人。

❸ 俏皮可爱的蜗牛闻香而来，透露出香水的清爽诱人，为整体形成诗意般的景象。

❶ 青灰色的陈列空间展示，没有过于艳丽的色彩装饰反而令空间更加柔和、舒适。

❷ 大型的柱形玻璃体承载着展示的商品，让人产生一种距离上的神秘感。

❸ 玻璃的主题照明，能够突出展示的主体，可以吸引观赏者的目光。

◎3.5.8 水青色 & 藏青

❶ 水青色的门面展示，体现出清澈、耀眼夺目的视觉效果。

❷ 倒 L 形的门面设计，凸显设计者新颖独特的设计手法，能够引起行人强烈的好奇心。

❸ 店内运用树木的构造装饰墙体，有着茁壮成长的寓意，很好地呼应了儿童服装的主题。

❶ 藏青色的 LED 灯，营造出严谨的视觉感，也会引起更多人的注意。

❷ 通过透明玻璃可以清晰地看出店内商品的陈列，吸引行人进店一探究竟。

❸ 橱窗用木质展柜精致地陈列出商品，加上鲜艳颜色的衬托，凸显出生机烂漫的景象。

◎3.5.9 清漾青 & 浅葱色

❶ 清漾青色的整体效果，能够凸显出女性庄重、儒雅的气质。

❷ 展示柜上半部采用玻璃"柜头"、下半部采用实木"柜身"，令整体看起来更加尊贵、高尚。

❸ 展示的每个小空间根据不同的种类使用不同的照明方式，使展品显得更加高贵、典雅。

❶ 淡雅清新的浅葱色，给人一种朝气蓬勃的感觉。

❷ 深色的展示柜与玉石完美契合，凸显店面空间华美、温和感。

❸ 陈列柜台的 U 形设计，不仅使商品有更多的空间进行展示，而且增强了整体的美观性。

3.6 蓝

◎ 3.6.1 认识蓝色

蓝色：蓝色如皓月缥缈、神秘，又如浩瀚的海洋辽阔、祥和。蓝色也是最为沉静的颜色，具有镇静人情绪的效果。

色彩情感：秀丽清新、宁静、明亮、豁达、梦幻。

蓝色 RGB=0,0,255 CMYK=92,75,0,0	天蓝色 RGB=0,127,255 CMYK=80,50,0,0	蔚蓝色 RGB=4,70,166 CMYK=96,78,1,0	普鲁士蓝 RGB=0,49,83 CMYK=100,88,54,23
矢车菊蓝 RGB=100,149,237 CMYK=64,38,0,0	深蓝 RGB=1,1,114 CMYK=100,100,54,6	道奇蓝 RGB=30,144,255 CMYK=75,40,0,0	宝石蓝 RGB=31,57,153 CMYK=96,87,6,0
午夜蓝 RGB=0,51,102 CMYK=100,91,47,9	皇室蓝 RGB=65,105,225 CMYK=79,60,0,0	浓蓝色 RGB=0,90,120 CMYK=92,65,44,4	蓝黑色 RGB=0,14,42 CMYK=100,99,66,57
爱丽丝蓝 RGB=240,248,255 CMYK=8,2,0,0	水晶蓝 RGB=185,220,237 CMYK=32,6,7,0	孔雀蓝 RGB=0,123,167 CMYK=84,46,25,0	水墨蓝 RGB=73,90,128 CMYK=80,68,37,1

◎3.6.2　蓝色 & 天蓝色

❶ 蓝色的地板表现出一种美丽、沉稳、理智的意象。

❷ 本作品使用蓝色与白色结合搭建出的简约设计带有一丝深沉，完美地诠释了珠宝本身的特性。

❸ 独特的展示柜设计，不仅具有展示功能，而且还起到了储蓄的作用。

❶ 天蓝色犹如天空般的清冷，是年轻的代表，又是令人安静放松的颜色。

❷ 莹莹闪烁的"线"形吊灯，既增加了整体美观程度，又可突出展示的作用。

❸ 中心悬挂展品形成的视觉震撼，为空间起到视觉强调的作用。

◎3.6.3　蔚蓝色 & 普鲁士蓝

❶ 蔚蓝色的框架为橱窗起到引人注目的作用。

❷ 橱窗空间点、线、面的整体结合，使空间看起来既简洁又饱满。

❸ 店面内部采用双格式的展示，令展品更加整齐，也方便消费者寻找自己喜爱的展品。

❶ 沉稳的普鲁士蓝色陈列柜，塑造出强烈浓厚的视觉空间。

❷ 平行的陈列柜可容纳更多的物品，流畅的线条也呈现出整洁的视觉空间感。

❸ 弧形墙面设置的悬挂式陈列，可以从较远的位置就能清晰地看到商品，起到吸引顾客的作用。

◎3.6.4 矢车菊蓝 & 深蓝

❶ 矢车菊蓝是一种平稳而又沉静的色彩，与白色相搭配，打造纯净而又清澈的空间效果。

❷ 独特的天花设计以及槽灯的照明，赋予空间极强的流动感和空间感，也增加了视觉的美感。

❶ 高贵大气的深蓝色背景图案，抽象的手法，简单的运用，彰显着饰品店的艺术气息。

❷ 拐角式的展示柜，不仅能够更多地储蓄展品，而且还便于顾客观赏。

❸ 形状简易的垂钓式吊灯，为空间赋予星光点点的浪漫。

◎3.6.5 道奇蓝 & 宝石蓝

❶ 道奇蓝色平和清澈，在空间中能够瞬间引起受众的注意，彰显出品牌的青春与活力，符合年轻人的审美。

❷ 阶梯式的商品陈列台，使整体看起来更加具有层次感，也非常清晰地把展品展示出来。

❸ 玻璃装置的展示柜，不仅使商品看起来更加高贵，而且还令空间具有扩容感。

❶ 宝石蓝色给人一种高贵的感觉，且容易引起人的注意力。

❷ 窗背景与灯光的结合，为橱窗空间呈现出深奥的静谧感。

❸ 焊接式的花纹铁架，简洁又富有美感，为展示品起到了很好的衬托作用。

◎3.6.6　午夜蓝 & 皇室蓝

❶ 本作品使用午夜蓝色和白色组建成的简约空间陈列展示，给人深奥而神秘的心理感受。

❷ 透过宽大的玻璃窗可以清晰地看见内部的陈列品，也使内部光线更充足。

❸ 陈列是视觉营销的一部分，悬吊式陈列使商品有良好的立体效果，以赢得顾客的关注。

❶ 空间天棚使用皇室蓝，墙体使用白色，整体的融合搭配，令空间看起来更加轻盈明亮。

❷ 内嵌式的陈列设计，既能够更好地节省空间，又起到整洁美观的作用。

◎3.6.7　浓蓝色 & 蓝黑色

❶ 浓蓝色的色彩装扮，为空间装扮出清爽怡人的感受。

❷ 本作品透过胶囊样式的展柜令人不难猜到这是药房的陈列展示，简单又不失创意。

❶ 蓝黑色的框架形成一种成熟、沉稳、内敛的视觉感受。

❷ 透明玻璃将空间完美地划分，同时也为空间起到扩容的作用，又能让观赏者看到内部的陈列品。

❸ 将布匹陈列在墙上，既节省空间又方便修补服装。

◎3.6.8　爱丽丝蓝 & 水晶蓝

❶ 时尚清新的爱丽丝蓝色，给人清爽怡人的感觉。

❷ 独特新颖的展示柜设计，具有较强的功能性，使展品分类清晰，更容易寻找。

❸ 几何形状的展示柜，更具立体性，也丰富了空间层次感。

❶ 水晶蓝色的灯光照射出的渐变效果，使商品更加光彩夺目。

❷ 本作品善用丰富前卫的设计手法，使产品在时尚的领域中蕴含着尊贵的沉稳感。

❸ 空间展架将两格作为一个整体，令空间整体看起来更加规范、整洁。

◎3.6.9　孔雀蓝 & 水墨蓝

❶ 孔雀蓝的神秘感，为空间形成奇幻亮丽的斑斓景象。

❷ 参差不齐的镜面布局，张扬出空间的个性艺术感，能够更好地吸引观赏者。

❸ 灯光照射的调节使相对的镜面空间更加宽阔明亮。

❶ 水墨蓝色的墙壁、白色的展台，演绎着美妙的旋律。

❷ 复合式的展示空间，很适合宽敞高大的空间，使空间更加丰厚、气氛非凡。

3.7 紫

◎3.7.1 认识紫色

紫色：紫色是神秘富贵的色彩，它跨越了暖色和冷色，往往让人联想到浪漫、神秘。

色彩情感：高贵、优雅、深沉、成熟、浪漫。

紫 RGB=102,0,255 CMYK=81,79,0,0	淡紫色 RGB=227,209,254 CMYK=15,22,0,0	靛青色 RGB=75,0,130 CMYK=88,100,31,0	紫藤 RGB=141,74,187 CMYK=61,78,0,0
木槿紫 RGB=124,80,157 CMYK=63,77,8,0	藕荷色 RGB=216,191,206 CMYK=18,29,13,0	丁香紫 RGB=187,161,203 CMYK=32,41,4,0	水晶紫 RGB=126,73,133 CMYK=62,81,25,0
矿紫 RGB=172,135,164 CMYK=40,52,22,0	三色堇紫 RGB=139,0,98 CMYK=59,100,42,2	锦葵紫 RGB=211,105,164 CMYK=22,71,8,0	淡紫丁香 RGB=237,224,230 CMYK=8,15,6,0
浅灰紫 RGB=157,137,157 CMYK=46,49,28,0	江户紫 RGB=111,89,156 CMYK=68,71,14,0	蝴蝶花紫 RGB=166,1,116 CMYK=46,100,26,0	蔷薇紫 RGB=214,153,186 CMYK=20,49,10,0

◎3.7.2　紫 & 淡紫色

① 紫色装饰橱窗，带来贵族、华丽的气息。

② 空间内的芭蕾舞者，加上镜面的反射营造出视觉形象的舞台，让观赏者仿佛站在舞台前近距离欣赏一场表演。

③ 柔和的灯光洒在舞裙上散发出来的自然光泽，显得非常轻盈飘逸，为橱窗空间营造出唯美的氛围。

① 浅紫色与蓝色的搭配组合，迸发出微妙的感觉，使平淡的空间增添优美、神秘的韵味。

② 珠宝橱窗设计得犹如童话一样梦幻，巨型灵动马匹守护着珠宝，将陈列商品衬托得更具艺术气息。

③ 将珠宝放置在展示区域的中心位置处，使人一目了然。

◎3.7.3　靛青色 & 紫藤

① 靛青色的柜台好像室内的一道霞光，有种动人心神的美感。

② 空间用实木盒子摆设出不规则的展示柜，从地面打造到天花的实木装饰，令室内的景象给予人独特的视觉享受。

③ 几盏柱形的吊灯照明，恰好符合人眼的舒适度，不会给室内带来过高温度的提升，既美观又可以保持红酒的品质。

① 紫藤色的箱包空间，给观赏者一种尊贵的神秘感。

② 箱包展示柜由木质、金属、玻璃三种材质制作而成，使整体看起来更加高贵。

③ 展示架层次的分割，可以更好地划分产品的类别。

⊙3.7.4 木槿紫 & 藕荷色

❶ 本作品采用单一的色调打造出简洁的童装
店空间，加以黄色和白色的点缀，打造温
馨梦幻的空间效果。

❷ 木槿紫色的色调配合店面的设计，营造出
梦幻般的感觉。

❸ 空间中心采用的旋转台，舒适而富有乐趣；
边角处的大、小座椅，更便于家长和儿童休息。

❶ 藕荷色是具有女性的色彩，营造出既温馨
又抒情的气氛。

❷ 中心处摆放四角对称的沙发，可以让观赏
者多角度观赏展品。

❸ 网格式的展示架，能够容纳更多的展示品，
又可诠释商品的内涵。

⊙3.7.5 丁香紫 & 水晶紫

❶ 灰色与丁香紫色的融合塑造出柔美简约的
时尚陈列空间。

❷ 空间使用颜色划分出不同陈列品的区域，
看起来不但不会显得混乱，还不会让人产
生烦躁感，反而会让人觉得更加清新舒畅。

❸ 每台自行车都有自己的展示空间，这样清
晰的画面可以让顾客更好地挑选自己喜爱
的商品。

❶ 优雅是女性的代名词，而高贵优雅的水晶
紫色的沙发恰巧符合女性的审美，也完美
地融合了女性鞋店的风格。

❷ 简约流畅的线条、对比强烈的色彩，给人
带来前卫不受拘束的感觉。

❸ 凹形搭建出"金字塔"形的鞋架展示，强
调出功能性与美观性的和谐统一，完美地
凸显出鞋店的简约美感。

◎3.7.6 矿紫 & 三色堇紫

❶ 矿紫色与白色的结合，使空间更加优美迷人。

❷ 白色半圆形的展柜，不仅彰显出朴素的优雅感，而且还能完美地突出展品。

❸ 玻璃小空间有着明亮、通透的质地，能够扩容空间，给人温和、光洁的感觉。

❶ 该作品采用三色堇紫色主打橱窗设计，既高贵又喜庆。

❷ 运用多种元素进行橱窗场景设计，为空间增添了丰富的层次内涵。

❸ 充满装置艺术感的浪漫纱帘，能够吸引大量顾客。

◎3.7.7 锦葵紫 & 淡丁香紫

❶ 橱窗是展示品牌形象的窗口，能够达到调节顾客的视觉神经，引导顾客购买的目的。

❷ 锦葵紫色的服装，在视觉上给人产生舒适、平稳的视觉感受。

❸ 橱窗中低明度的紫色与蓝色的自然搭配，增强了整体的视觉冲击力。

❶ 淡丁香紫色是一种舒缓、柔和的紫色基调，形成热情、迷人的氛围。

❷ 该作品采用不同的元素，展示出丰富的空间氛围。

❸ 店面门口采用大型玩偶，既起到宣传品牌的作用，又能吸引顾客探索展品的世界。

◎ 3.7.8 浅灰紫 & 江户紫

① 浅灰紫色与黑白色相搭配，凸显出展厅的独立、自我的个性。

② 支柱底部弧角的设计，显得更加生动形象，仿佛地板上深色的条纹是由支柱流淌而成。

③ 每个立体的造型，都起到拉伸空间的作用，使空间更加宽阔、明亮。

① 橱窗摆饰可以通过特殊的陈列设计方式，使其呈现出具有故事性的主题空间。

② 江户紫色的背景衬托着场景装饰，为空间营造出一种神秘的奇妙感。

③ 夸张的手法使造型设计得更具独特性，利用橱窗完美地吸引了更多的视线。

◎ 3.7.9 蝴蝶花紫 & 蔷薇紫

① 高明度的蝴蝶花紫色的空间氛围，表现出超凡脱俗的华丽，彰显出它的柔和、浪漫的优雅气质。

② 应用多个长方体组建的展示架，具有更好的稳固性，而方体上半部由大到小搭建的环形装饰，既实用又美观。

③ 蝴蝶花紫色配以黄色的点缀，增强了空间的视觉冲击力，也使整体色彩更加丰富。

① 蔷薇紫色，具有梦幻般的感觉，也是彰显女性魅力的色彩。

② 梅花树的造型，凸显出绿色浪漫优雅的氛围，也创造出对产品美好的渴望。

③ 十二个身姿曼妙的小人偶，令橱窗更生动、更趣味。

3.8 黑、白、灰

◎ 3.8.1 认识黑、白、灰

　　黑、白、灰色：色彩是光作用于人的视觉神经所形成的现象，而颜色是由三原色红、黄、蓝的不同比例调和而成，分为冷色和暖色。而黑、白、灰则被称为中性色，总会给人一种庄严、神圣、朴素、和谐的感觉。

　　色彩情感：高贵、稳重；淡雅、清新、寒冷、高雅、柔和。

白 RGB=255,255,255 CMYK=0,0,0,0	月光白 RGB=253,253,239 CMYK=2,1,9,0
雪白 RGB=233,241,246 CMYK=11,4,3,0	象牙白 RGB=255,251,240 CMYK=1,3,8,0
10% 亮灰 RGB=230,230,230 CMYK=12,9,9,0	50% 灰 RGB=102,102,102 CMYK=67,59,56,6
80% 炭灰 RGB=51,51,51 CMYK=79,74,71,45	黑 RGB=0,0,0 CMYK=93,88,89,88

◎ 3.8.2 白 & 月光白

❶ 白色的空间展示相对于鲜艳的颜色来说较沉着、稳重，能够很好地维持顾客的视觉不易疲劳。

❷ 为了避免空间单一、平淡的视觉效果，在空间中增添少许的紫色作为点缀，使整个空间看上去更加生动、温馨。

❸ 采用绿植对空间进行点缀，为空间增添了一丝温馨与自然。

❶ 墙体上的壁灯发出的光芒，能够更好地凸显展品的细节，也形成了趣味生动的视觉效果。

❷ 树象征着顽强的生命力，而空间用生动的树枝做主体，更好地契合了药店的主题。

❸ 月光白的空间，给人一种纯洁、雅致、质朴的感觉。

◎ 3.8.3 雪白 & 象牙白

❶ 面包店采用展示的方式摆放，能够更好地呈现出它本身所带来的吸引力。

❷ 在购物中心设计一个大型半开放式的店面，外面配置几套桌椅，可以很好地方便行人休息，亦能促进商品销售。

❶ 本作品运用正方体设计成弧形格挡墙，使空间更富有艺术性。

❷ 象牙白色与灰色的组合空间，使简洁的空间富有淡雅、柔和的气息。

◎3.8.4　10%亮灰&50%灰

❶亮灰色与白色的对比调和，为空间起到强调的对比作用，使展架上的黄色面包能够成功吸引人的视线。

❷一排垂坠的吊灯，能够更好地营造出空间温馨的氛围，令来往者更加舒适。

❸顶棚小吸顶灯让平淡的面包店也增添了一丝浪漫的气息。

❶灯光的辅助为空间形成不同灰色的组合，使空间具有丰富的层次感。

❷灯光通过空间的主次关系加以运用，将观赏者的视线引导到展品上。

❸多种材料形成的人工肌理效果，更好地丰富了橱窗空间感。

◎3.8.5　80%炭灰&黑

❶本作品采用常规的悬挂、折叠来展示服装，呈现出条理清晰、整洁的空间效果。

❷空间利用筒灯光影的造型，令展示品更具吸引力。

❸炭灰色的墙体，显得更加沉稳，完美地融合了男士服装的主题。

❶橱窗中灯光的照射可以清楚地展现展品，亦能更加精细地描绘出展品的精妙之处。

❷树形和内景的造型，衬托出魔幻森林的主题。

❸黑色的主体色彩为整个空间增加了深邃的神秘感。

展示陈列设计的方式

开放式 / 封闭式 / 艺术式 / 顺序式 / 场景式 / 醒目式

陈列主要是通过对产品、橱窗、道具、灯光等一系列元素进行有组织的规划，从而达到促进展品销售的目的，也可提升品牌形象。

展示陈列设计方式可分为开放式陈列、封闭式陈列、艺术式陈列、顺序式陈列、场景式陈列、醒目式陈列等。

◆ 开放式陈列能够在效果上吸引观众，又能增强互动性，让陈列品与观众拥有一个良好的"交流"空间。

◆ 封闭式陈列能够对商品起到很好的保护，密封性能较好，同时还起到了很好的卫生防护。

◆ 艺术式陈列将展品赋予高雅的品位，能够将质感美充分地表现出来，对消费者产生强大的吸引力。

◆ 顺序式陈列能够令展品规整地顺序指引人的视线流动。

◆ 场景式陈列将一个空间构成一个场景，具有丰富的内容和视觉感，能够加快商品销售。

◆ 醒目式陈列采用烘托对比的形式，突出宣传的展品，使人们在第一时间对产品产生关注。

4.1 开放式陈列

开放式陈列让展品摆脱橱窗的束缚，也打破了传统封闭式的模式，拉近人与展品的距离，使观赏者尽可能地触摸到展品，带来自然、自由的体验，具有很好的亲和力。

特点：

◆ 远距离就可观察到展品样式。

◆ 能够留给观赏者深刻的印象。

◆ 提高展品营销率。

设计理念：向四周发射的通道设计，为展品提供良好的销售渠道。

色彩点评：黑白灰的经典调和，给人形成强烈的视觉冲击，也调节了展示空间的立体化。

1️⃣ 黑色烤漆的天花板放射出空间的景象，营造出丰富的视觉效果。

2️⃣ 在组合式的光照环境中营造出舒适的氛围，进而达到空间统一和谐的目的，亦生动地将展品展示给顾客。

RGB=238,238,239 CMYK=8,6,6,0

RGB=135,137,140 CMYK=54,44,40,0

RGB=49,48,56 CMYK=81,78,67,43

RGB=152,111,74 CMYK=48,60,76,4

本作品采用精准的运动展品的定位，使用"能量"的设计理念创造出动感的展示平台，让人们感受到运动的世界。

■ RGB=118,140,68 CMYK=62,39,88,1

■ RGB=135,127,42 CMYK=56,48,100,3

■ RGB=182,39,25 CMYK=36,96,100,2

■ RGB=241,234,223 CMYK=7,9,13,0

■ RGB=52,40,28 CMYK=73,76,87,57

本作品从视觉感官上给人一种淡雅别致的感受。白色纯洁、明亮的开放式空间，融入一面透明印花的玻璃墙体，使整体感觉更加风雅高尚。

■ RGB=238,218,183 CMYK=9,17,31,0

■ RGB=203,186,141 CMYK=26,27,48,0

■ RGB=180,157,126 CMYK=36,39,51,0

■ RGB=231,223,206 CMYK=12,13,20,0

■ RGB=30,23,29 CMYK=84,84,75,64

文雅的开放式陈列设计技巧——空间装修的整体性

开放式的陈列设计首先要注意装修的整体性，它不是一个独立空间，而是由多种元素合理地组合在一起，形成一个和谐统一的整体风格。

　　该陈列空间以现代简约风格定义，使用大量的玻璃材质，获得良好的采光，因此拉近了顾客与展示空间的距离。

　　本作品使用实木来构建陈列的统一。实木的天花、展柜以及座椅，给顾客呈现出一种清香的自然气息。

　　本作品是时尚女士零售店。淡雅精致的镜面、吊灯的装饰，白色百搭的陈列台，凸显出空间的高端大气感。

配色方案

双色配色

三色配色

五色配色

开放式陈列的案例欣赏

4.2 封闭式陈列

封闭式陈列是一种常见的展示形式，可以起到展示商品、突出主题内涵的作用。封闭式的陈列柜有立式、卧式两种形式。造型与材质也随着时代的发展日趋新颖，给环境注入新鲜亮丽的氛围，深受广大顾客的欢迎。

封闭的商品展示大部分使用玻璃做主要装饰，可分为单面玻璃封闭、单面玻璃半封闭、双面玻璃封闭、双面玻璃透明和四面玻璃透明等形式，这种玻璃形式的构成可以活跃空间环境，也为顾客的第一视觉印象产生良好的传达作用。

特点：

◆ 外界的空气杂物不易进入内部。

◆ 对展品起到良好的保护。

◆ 空间的整洁性起到合理的调和作用。

设计理念：作品采用砖石花纹棱角做主要墙体装饰，塑造出空间的美观性，又能凸显出陈列商品的品牌。

色彩点评：白色的天花、展柜与实木的柜台、地板搭配，为空间呈现典雅的自然美感。

❶天花板完美的切割与内凹式灯槽的精巧设计，凸显出设计师对陈列空间细节的提升和精美的刻画。

❷展示柜镶嵌在楼梯处，令展示的珠宝更加容易引起顾客的注意。

❸褐色的实木拐角处坐落着双人沙发，可以为顾客提供舒适的休息，突出了实用性。

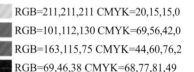

RGB=211,211,211 CMYK=20,15,15,0
RGB=101,112,130 CMYK=69,56,42,0
RGB=163,115,75 CMYK=44,60,76,2
RGB=69,46,38 CMYK=68,77,81,49

本作品以古典的家居、花纹营造出清新淡雅的展示景观，并引用半透明展柜进行装饰，凸显珠宝展品的高洁气质，又起到安全保护的作用。

RGB=161,161,169 CMYK=43,35,28,0
RGB=232,233,227 CMYK=11,8,12,0
RGB=6,6,6 CMYK=91,86,86,77

每个玻璃展柜都使用紫色做背景，象征着紫气东来；硕大的水晶灯光将珠宝的气质与内涵淋漓尽致地展现出来，给顾客带来奢华的视觉感受。

RGB=218,218,218 CMYK=17,13,12,0
RGB=242,223,166 CMYK=9,14,41,0
RGB=149,84,55 CMYK=47,74,84,10
RGB=119,41,92 CMYK=64,96,47,8
RGB=28,22,22 CMYK=82,82,81,68

严谨的封闭式陈列设计技巧——展柜的造型效果

　　展柜是表现商品的主要载体，它的主要作用是突出商品的特征。展柜的创意新颖独特，不仅能够提升商品的内涵，还会突出时代性的标志。

　　腕表陈列柜采用两个弧形结构，弯曲的形状宛如散开的扇面，该陈列手法打破原有的陈列，也将展品的特点全面凸显出来。

　　本作品由多个柜台依次陈列构成"一"字形展柜，清晰醒目，而墙体中间分为多个空间，可以摆放不同型号的展品，更加方便顾客挑选。

　　该化妆品展柜不同以往的玻璃、烤漆设计，而是采用实木拼接而成，仿佛古老的木箱，似乎是在展现品牌质朴的个性。

配色方案

双色配色　　　　　　三色配色　　　　　　五色配色

封闭式陈列的案例欣赏

4.3 艺术式陈列

　　艺术式陈列就是要有创意的展示空间，让精美的商品达到好的展示效果，让顾客产生趣味的心理，从而对展品产生强烈的购买欲望。

　　想要达到预想的展示效果就要创造出视觉与意念的转换，创造新事物、新形象，更显著地吸引观赏者的视觉注意力，凸显展品的丰富内涵及品牌的文化特色，给人留下深刻的印象。

特点：

◆ 富有较强的吸引力。

◆ 反映商品的形象。

◆ 突出空间的独特性。

◆ 带来赏心悦目的视觉效果。

设计理念：低明度的展品衬以高明度的展品，更能凸显橱窗内部的特色，进而吸引更多消费者的关注。

色彩点评：由鲜明的红色毛线编织而成的粗实绳子，为橱窗空间画上精彩一笔，使橱窗色彩更加突出。

⚫1灯光照明为环境营造出戏剧性的效果，以此来吸引人们注意。

⚫2圆形球体散发出的金色光芒，使空间更加璀璨夺目。

⚫3显露上半身的肢体以及与其对应的电视屏幕的下半身肢体，仿佛呈现出了生动的舞者形象，给人带来无限的想象空间。

RGB=246,247,241 CMYK=5,3,7,0
RGB=213,45,44 CMYK=20,94,87,0
RGB=141,69,35 CMYK=48,81,100,16
RGB=10,10,4 CMYK=89,84,90,76

本作品将自然界中的景象与橱窗中的陈列组合在一起，创造出抽象的视觉效果，同时创造出较强的视觉冲击力，更容易吸引消费者的目光。

RGB=2,127,217 CMYK=82,450,0
RGB=242,160,120 CMYK=6,48,51,0
RGB=184,125,191 CMYK=36,59,0,0
RGB=148,163,170 CMYK=4832,29,0
RGB=130,114,99 CMYK=57,56,61,3

本作品使用金色的金属材质塑造出抽象的形体。精细的打孔使展示空间富有活力的气息，精美的分割将珠宝镶嵌到景观当中，凸显出景观富丽堂皇的魅力。

RGB=181,123,49 CMYK=37,58,91,0
RGB=127,81,32 CMYK=53,71,100,19
RGB=103,85,29 CMYK=63,63,100,24
RGB=150,164,9 CMYK=51,28,100,0

优美的艺术式陈列设计技巧——独特的造型

　　形象丰满的陈列造型能给顾客留下深刻的印象，可以明确清晰地表达出展品的特点，从而吸引顾客的目光，增加客流量。

　　本作品将数个吹起的气球牢固地连接在一起，编织成抽象的雕塑展示品，把寻常物质转换成新的形势，为空间塑造出独具魅力的氛围。

　　本作品运用马赛克的创意手法，把空间装扮成浩瀚唯美的蓝色星空，壮观的空间景象，可以吸引更多的观赏者。

　　本作品为了给顾客营造舒适的现代风格艺术环境，使用天然材料装饰空间，枯木、鹅卵石以及水的合理搭配，彰显出空间清新典雅的舒适感。

配色方案

双色配色

三色配色

五色配色

艺术式陈列的案例欣赏

4.4 顺序式陈列

顺序式陈列多以实用的展示架为主要的表现手法。

展示架又简称为展架，可分为拉网型展架、L 型展架、H 型展架和 X 型展架。展架的设计根据空间的整体设计统一，以一种展览、广告的形式，把展示商品的信息、形象完美地展现在顾客面前，起到促进销售的作用。

特点：

◆ 反映产品的风格及个性。

◆ 让人耳目一新，良好的展示功效。

◆ 外观优美、结构牢固。

◆ 可自由组装，运输方便。

◆ 主次分明，主题清晰。

整洁的顺序式陈列

设计理念：简洁的表现手法使空间看起来更加明亮宽敞，给人呈现出一种时尚的现代感。空间以多条线交错，突出了空间的层次感。

色彩点评：白色与黑色结合的质感墙面和肤色的实木地板，为空间塑造出一种舒适安逸的宁静感。

❶展柜依靠墙体整齐地排列，让顾客看起来更加清楚明了。

❷每个展示柜旁都附加一面方形镜子，既精致又美观，也为顾客提供了更多的方便。

RGB=244,244,244 CMYK=5,4,4,0
RGB=209,200,191 CMYK=22,21,23,0
RGB=195,178,160 CMYK=29,31,36,0
RGB=23,19,15 CMYK=84,81,85,71

本作品是一个高档眼镜的概念店。空间四周由弧形墙展架围绕，中间采用圆弧形展柜和柱形展架，更容易引导顾客购选。

RGB=226,223,214 CMYK=14,12,16,0
RGB=215,184,137 CMYK=20,31,49,0

本作品根据酒窖展示的特点，采用多个格子呈现，便于酒品陈列，在视觉感官上给人一定的宽阔感。

RGB=192,181,158 CMYK=30,28,38,0
RGB=92,99,98 CMYK=70,58,64,11
RGB=26,25,30 CMYK=86,83,75,64
RGB=180,149,80 CMYK=37,43,76,0

整洁的顺序式陈列设计技巧——陈列方式的选择

展示陈列设计是以消费者为中心而进行的陈列。它不仅可以美化空间，而且可以突出展示主体的内涵。以点带面，来带动人流提升销售。

　　本作品是时尚精致的博物馆书店，较为突出圆形的陈列方式，可以装点空间的美观性，又可以留住过往行人。

　　本作品呈现的是卡通书店。蛋糕模型的图书展架，让人眼前一亮，打破常规的局限性，更容易吸引消费者的目光。

　　本作品采用传统的建筑塑造出的大型奢华书店，让读者产生一种宏伟的气派感。

配色方案

双色配色　　　　　　　　　三色配色　　　　　　　　　五色配色

顺序式陈列的案例欣赏

4.5 场景式陈列

场景式陈列是将背景、道具、展品、装饰以及文字组合在一起，给人营造出一种浓郁的视觉感受。

"场景"充当陈列中重要的角色，运用更突出的艺术手法进行展示，具有丰富的内涵和强烈的视觉冲击。场景布置将从细微处入手，把具有代表性的符号结合场景生动地表现出来，也成功地凸显出展品的主题。

特点：

◆ 强调创造性与艺术性的结合。

◆ 生动形象地凸显产品特点。

◆ 突出空间的独特性。

◆ 带来赏心悦目的视觉效果。

◆ 带有一种浓烈的生活气息。

设计理念：运用雕塑的形式，把空间场景表现得更为丰富、更具层次感。

色彩点评：使用白色及灰色两种简单色调，简单直接地塑造出丰富更具内涵的景象。

❶本作品是结合绘画和雕塑之美，塑造出的立体纸雕效果，使空间整体动感十足。

❷奇妙的构思理念、精妙的手法，为观赏者创造出惟妙惟肖的森林美景。

❸在平面的空间中模拟三维的空间感觉，更具艺术感。

RGB=244,237,227 CMYK=6,8,12,0
RGB=219,215,212 CMYK=17,15,15,0
RGB=197,198,193 CMYK=27,20,23,0
RGB=184,184,184 CMYK=32,25,24,0

本作品采用圣诞主题的橱窗陈列设计，通过童话人物、场景惟妙惟肖地将节日的浪漫气氛凸显出来。

RGB=0,42,80 CMYK=100,93,56,24
RGB=3,74,121 CMYK=97,77,38,2
RGB=132,135,117 CMYK=56,44,55,0
RGB=53,44,87 CMYK=90,94,48,18
RGB=219,191,160 CMYK=18,28,38,0

本作品展现出欣欣向荣的自然画卷。精美的橱窗背景搭配华美高贵的服装，凸显出了丰富的视觉感受。

RGB=244,199,55 CMYK=9,26,82,0
RGB=245,245,245 CMYK=5,4,4,0
RGB=89,137,42 CMYK=72,37,100,1
RGB=125,62,107 CMYK=62,87,42,2
RGB=225,196,131 CMYK=17,26,54,0

丰富的场景式陈列设计技巧——灯光照明的重要性

照明是赋予展示形象的最好工具，照明可以照亮展示主体，而且可以突出光影、颜色、质感。巧妙的照明设计可以增添商品的精致、高贵，使商品的内涵得以诠释，以此来提升商品的价值。通过照明设计可以营造更丰富的空间形象。

本作品运用不同的元素以及灯光的照明，设计出一个炫酷的橱窗空间。而黑色的背景衬托着炫彩的景象，使空间炫酷氛围更加浓厚。

本作品以蔚蓝色的浩瀚星海作为背景。可爱的小天使人偶，融合灯光的点缀，令整体空间像是热闹非凡的派对，呈现出梦幻华丽的橱窗景象。

蓝色与黄色搭配，形成强烈的对比，灯光照射出的光影，使色彩绚丽的橱窗更容易吸引受众的注意力。

配色方案

双色配色

三色配色

五色配色

场景式陈列的案例欣赏

4.6 醒目式陈列

醒目式陈列就是力求突出展品的主题，引起顾客的注意，给顾客留下深刻的印象。

展品的摆放位置及高低会影响顾客的视觉感官，高大的展示会给顾客一种宽敞的舒畅感，低矮的展示则会带来精致、小巧的美观感；展品的质量则会直接撞击到顾客的心理，进而留下强烈的存在感；展品优良的性能和造型则会从万千陈列品中凸显出来，从而有效地刺激顾客的购买欲望。

特点：

◆ 最大限度地吸引顾客。

◆ 层次较为清新。

◆ 提高商品的价值。

◆ 丰富美化空间。

鲜明的醒目式陈列

设计理念：展示柜不同于一般的设计，它的独特造型以及倾斜的角度，产生了颠覆性的感受，能够在第一时间引起顾客的关注。

色彩点评：不同的色彩叠加，为顾客塑造出温暖、舒适的视觉享受。

❶酒柜采用三个倒柜叠加而成，令酒柜不再单一化，显得更加具有立体感和层次感。

❷空间使用柔和的灰色做主体色调，配以鲜明颜色的调和，也为空间增添更多乐趣。

RGB=176,169,166 CMYK=36,33,31,0

RGB=208,187,163 CMYK=23,28,36,0

RGB=115,73,56 CMYK=57,73,79,23

RGB=191,191,125 CMYK=32,21,58,0

本作品采用开放式书店格局，不同明度的色彩和亭亭玉立的绿色植物相互辉映，能够缓解人眼的疲劳，又能起到鲜明的装饰作用。

RGB=161,93,82 CMYK=44,72,66,3

RGB=110,125,128 CMYK=65,48,46,0

RGB=151,1,85 CMYK=51,100,51,5

GB=21,85,192 CMYK=90,68,0,0

RGB=254,208,172 CMYK=0,26,33,0

金碧辉煌的建筑以及灯光普照的温馨，给人呈现出宫殿般的奢华、华丽感受，精致的雕刻所突出的文化内涵，更加能够深深地吸引广大读者。

RGB=206,140,51 CMYK=25,52,86,0

RGB=141,106,43 CMYK=52,60,98,8

RGB=159,51,5 CMYK=44,91,100,10

RGB=195,25,13 CMYK=30,99,100,1

RGB=21,7,163 CMYK=100,98,12,0

鲜明的醒目式陈列设计技巧——颜色的重要性

在陈列设计中，不同的色彩搭配会给顾客带来不同寻常的感受。低明度的色彩会

给人带来稳重的感受；亮丽鲜明的色彩，看起来更加活泼、愉悦；明亮纯洁的色彩，则会体现出时尚的气息。

本作品使用多彩缤纷的古典灯笼作为主吊挂设计，星雨般的垂坠小灯做陪衬，令空间洋溢着热闹的节日气氛。

该作品使用轻柔的羽毛装饰灯具，五颜六色的碎花和羽毛挂在天花板上，为环境塑造出浪漫又甜蜜的气氛。

本作品使用美术陈列的手法，把不规则的水晶吊灯展示得既华美又精彩。

配色方案

双色配色

三色配色

五色配色

醒目式陈列的案例欣赏

第5章 展示陈列设计的分类及原则

家居类 / 商业类 / 文化类 / 展示陈列设计原则

展示陈列设计按照行业分类可分为家居类展示陈列、商业类展示陈列、文化类展示陈列。

◆ 家居类展示陈列主要包括饰品展示和家居陈列，可以为居住者带来舒适温馨的空间环境。

◆ 商业类展示陈列主要以突出展示品为主，力求起到较大的销售反应。

◆ 文化类展示其内涵性与艺术性较为丰富、强烈，能够扩展人的审美视觉。

◆ 展示陈列的原则在展示中要做到整齐有序、搭配合理、数量适中，而且还要有平衡感。

5.1 家居类展示陈列

随着社会的发展，人们生活水平也在不断提升，开始迈向修饰部分的转化。而饰品就是用来装饰的最好手法，它可以美化个人的仪表、美化家居生活、美化环境，还可以装点汽车等。

家居类展示陈列需要宽阔的空间，不要因为展示陈列设计而给人造成拥挤、压迫感。可通过色调和整洁度营造淡雅之美，给人一种充实富余之感，为顾客留下深刻的印象。

现如今展示陈列设计中越来越多的元素融合在家居环境中，不再是简单的功能性满足，而是展现一个人的生活品质和家居生活的品位。展示陈列设计逐渐引导着人们的时尚追求。

◉ 5.1.1 饰品展示

设计理念：运用灯光、色调提炼空间主题，打造出古典的空间氛围。

色彩点评：使用灰色调打造出古典的氛围，也为空间提供一个柔和宁静的平台。

① 依墙的展架设计，既可以清晰地展现商品的品质，又能凸显出店面的特色。

② 柱形镂空的吊灯，如鸟笼般精致严谨，既能起到烘托空间的作用，又能为空间增添一丝精彩。

③ 空间的饰品展示对称式分布，使整体看起来更加整洁有序。

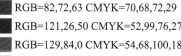

RGB=82,72,63 CMYK=70,68,72,29

RGB=121,26,50 CMYK=52,99,76,27

RGB=129,84,0 CMYK=54,68,100,18

RGB=136,144,146 CMYK=54,40,39,0

空间陈列设计以白色调为主，墙面上白色和黄色的字母装饰增强了整体色彩的视觉冲击力。整个空间通过良好的功能性和独特设计将商品的创新和精髓完美地展现出来。

RGB=206,183,152 CMYK=24,30,41,0

RGB=174,160,151 CMYK=38,37,38,0

RGB=34,27,19 CMYK=79,79,87,66

RGB=188,157,0 CMYK=35,39,100,0

RGB=173,44,2 CMYK=40,94,100,5

空间除了商品的展示还增添了许多饰品的摆放，沙发、桌椅、书籍、吊灯等装饰塑造出了时尚、华丽、高端、大气的首饰店，令人赏心悦目。

RGB=236,231,225 CMYK=9,10,12,0

RGB=87,82,86 CMYK=72,67,60,17

RGB=21,27,51 CMYK=95,94,63,49

RGB=14,12,17 CMYK=89,86,80,72

RGB=131,0,54 CMYK=51,100,72,22

饰品展示设计技巧——饰品陈列的方法

　　小巧精致的饰品，由于个体体积太小，很难吸引顾客的注意。而一定数量的组合形式，不仅能引起顾客的注意，还会起到震撼的效果。请注意，要把不同类别的饰品分开摆放，有利于不同需求的客户进行购买。

　　◆　琳琅满目的商品陈列，好过单个商品的展示，会给顾客形成丰富的景象，也使空间更加饱满。

　　◆　多种层次的展示可以展出更多的商品，使室内的空间得到充分利用，也令空间更加整齐紧凑，起到很好的宣传效果。

　　◆　多种形式的陈列展示，不仅使空间更加丰富、具有乐趣，还能够起到很好的促销作用。

配色方案

双色配色	三色配色	五色配色

饰品展示设计案例赏析

◎ 5.1.2 家居陈列

设计理念：本作品按形式美的法则进行组织构图，为空间构造优美的装饰图案。

色彩点评：灰色的墙体下坐落着蓝色的沙发，使单调柔和的色彩增添一丝尊贵的美感。

🕐 墙体上的装饰画悬挂，既美化了空间又增强了软装饰的视觉效果。

🕑 沙发两侧展示桌与台灯的对称摆设，既可以调和空间的平衡感，又可以点缀空间。

🕒 客厅中间摆放的四角滚轮形式茶几，更加方便家居主人移动和摆放，是一种很独特的设计手法。

RGB=250,237,225 CMYK=2,10,12,0
RGB=216,171,33 CMYK=22,37,91,0
RGB=156,141,133 CMYK=46,45,45,0
RGB=12,8,7 CMYK=88,85,86,76

本作品中摆放的网格形式展示架，以及均衡地划分展示格的大小，可以起到很好的陈列作用，也使简单的空间不再单调、枯燥。

RGB=183,205,210 CMYK=33,14,17,0
RGB=234,226,222 CMYK=10,12,12,0
RGB=219,214,211 CMYK=17,16,15,0
RGB=81,62,53 CMYK=67,72,76,37
RGB=181,138,108 CMYK=36,50,58,0

本作品选用嵌入的装修手法，将繁杂的空间简单化。柜子与展示架以连接的形式整体嵌入墙内，使空间看起来格外干净清爽。

RGB=197,206,203 CMYK=27,15,19,0
RGB=202,199,188 CMYK=25,20,26,0
RGB=190,185,176 CMYK=30,26,29,0
RGB=224,212,169 CMYK=17,17,38,0
RGB=191,209,225 CMYK=30,14,9,0

家居陈列设计技巧——合理地结合整体风格

在进行家居陈列时首先要找出家居的风格和色调，进行统一的装饰，不但能制造出和谐的韵律感，还能给人营造出祥和的温馨感。

◆　作品为现代时尚风格和古典风格的室内装饰。

◆　宝石蓝色的展示柜给人一种宁静的沉稳感受，再摆放一些晶莹剔透的高脚杯更显得秀丽清新，让人不禁眼前一亮。

◆　运用实木打造出的古典感觉的家居展示，给人呈现一种厚重、大气又清新、自然的感觉。

配色方案

双色配色	三色配色	五色配色

家居陈列设计案例欣赏

5.2 商业类展示陈列

　　展示陈列是一种视觉表现手法，将理念、思想和意图转化为艺术的视觉形象。而商业类展示可分为五种表现手法：重点陈列手法，突出展品的内容；中心陈列法，将展示的商品陈列在空间的视觉中心；散点手法，看着随意实则有意，散而不乱的表现形式；

秩序手法，有秩序、有规则地分单元进行展示；几何构成的陈列手法，以几何形式构成陈列设计。

　　展示柜通常有靠墙陈设的立柜、四面玻璃的中心柜和桌柜等。展示柜是表现商品的主要载体，它的目的是让人在有限的时间里得到最有效的信息。

　　展示台由多种元素组合而成，包括展品、布局、照明、色彩、图像等。既简洁又醒目地突出展品形象。

　　展示墙是将墙体与展示架融为一体进行陈列展示的。现如今墙体展示陈列很受广大商家的欢迎，由于它与墙体是一体的，所以陈列面积较大，要比单一的展示架较为牢固，稳定性也比较强。

展示窗不单单以审美的形式展现在顾客眼前，而是一种商品的形象和内涵。橱窗运用强大的艺术设计手法，把顾客拉进商场，橱窗也就成为最大的营销方法。

展示牌是发布消息、展示信息的媒介。它的摆放位置一般会放在引人注目的地方。展示牌上附有耐人寻味的文字、逼真的商品照片、色彩鲜艳的图片，为展板营造出良好的和谐氛围，同时也起到宣传的作用。

展示盒是一种可以直观地看到包装盒内的产品，同时满足顾客在触觉、视觉上的要求，引起消费者关注。而且展示盒在展示的同时又对展示品起到清洁、保护的作用。

◎5.2.1 展示柜

设计理念：采用形式统一、整体与局部统一的设计理念，将展品完美地凸显出来。

色彩点评：白色的展示柜四周镶嵌着红色的实木与金边，凸显出展示柜的美感。

🔵 该种展示柜以整体形式进行展示，这样观察起来更加丰富，也能凸显出更多的展品种类。

🔵 背景处设计的内置圆形展示格，使展示格局看起来更加新颖、独特。

- RGB=242,242,20 CMYK=6,6,0,0
- RGB=38,17,12 CMYK=75,86,89,69
- RGB=183,125,65 CMYK=36,57,81,0
- RGB=188,166,96 CMYK=34,35,69,0

本作品属于木质展示柜，上面是一个展示台，下面则是由多个展示格组合而成，这样的格局摆放商品，使商品看起来更加整洁，也为展示柜增加了美观程度。

- RGB=226,221,218 CMYK=14,13,13,0
- RGB=197,160,124 CMYK=28,41,52,0
- RGB=58,52,56 CMYK=77,76,68,42
- RGB=15,13,17 CMYK=88,86,81,72

本作品的展示柜是由金属和玻璃两种材料制作而成，透明的结构设置可以清晰地将展品展现出来。而精美的八边形展示柜与天花板交相辉映，为空间形成了美轮美奂的视觉感受。

- RGB=165,160,140 CMYK=42,35,45,0
- RGB=131,127,115 CMYK=57,49,54,0
- RGB=114,105,76 CMYK=62,57,74,10
- RGB=75,65,38 CMYK=69,67,91,39

展示柜设计技巧——陈设的文化气息

现今的展示柜在造型上的设计不单单是为了进行展示，而且还具有深刻的内涵。不经意间给顾客营造出恬静、舒适的感觉，带来精神上美的享受。

◆ 采用六角形展示柜形式，为了突出展品的形象，将一个个展品衬托在模型上，使其更加精美夺目。

◆ 青铜材质的花纹屏风，成功地将空间分割成两个区域，又为空间装点出文雅、清新的氛围。

配色方案

双色配色	三色配色	五色配色

展示柜设计案例欣赏

◎5.2.2　展示台

设计理念：挑高的空间、灰色花纹的大理石地板的组合，使空间更加宽敞明亮，也凸显出一种淡雅的高尚感。

色彩点评：经典的黑白灰组合。黑色颜色比较跳跃，配以灰色加以调节，使空间感更加强烈。

❶ 轻柔的白色纱帘墙使整个空间格调沉浸在一种柔美、浪漫的氛围当中。

❷ 使用古典式的屏风做换衣间，既简便又方便拆装，也使整个空间更加美观。

❸ 圆桌形叠加展示台，柔和而美丽。

RGB=237,232,229 CMYK=9,9,10,0

RGB=103,71,36 CMYK=71,96,30

RGB=131,121,110 CMYK=57,53,56,1

RGB=11,7,4 CMYK=89,86,88,77

网格式的展架和大型的展示台使空间的商品陈列得以完全释放，让顾客一眼望去更加整洁明了。

RGB=186,181,161 CMYK=33,27,37,0

RGB=182,139,96 CMYK=36,50,65,0

RGB=17,25,28 CMYK=90,81,77,65

RGB=161,88,43 CMYK=43,74,95,6

本作品的展示台和休息椅连为一体，可以使顾客在挑选商品乏累时，得到很好的休息。

RGB=210,222,225 CMYK=55,9,11,0

RGB=190,171,127 CMYK=32,33,53,0

RGB=89,119,136 CMYK=72,51,41,0

RGB=32,25,30 CMYK=3,83,75,63

展示台设计技巧——展示中的色彩

展示中的色彩是以传递信息内容为目的,以展示陈列为表现方式,通过色彩的变换、搭配、组合,打造出触动人心灵的展示空间。

◆ 在皮包店的展示台上摆放一盆鲜花,鲜艳的花朵与实木的展台搭配,具有强烈的视觉冲击,给店内的顾客营造出一种清新的自然感。

◆ 白色和绿色搭配的展示台不仅陈列简单,在空间布局上也同样较为灵活,而且绿色还可以对人的眼睛起到很好的保护作用。

配色方案

双色配色	三色配色	五色配色

展示台设计案例欣赏

◎5.2.3 展示墙

设计理念：药店采用绿色和奇异的造型营造空间氛围，可令平淡的空间增添一丝乐趣。

色彩点评：绿色作为店内主打的装饰风格，向人传递安全健康的视觉感受，也可以舒缓人的心情。

🌱 应用墙体打造的垂直陈列，可以提高货架的利用率，还能使商品整齐地摆放出来，提高效率。

🌱 弧形弯曲的墙体造型，使空间感更加生动，而且还具有强烈的审美感。

🌱 一盏盏小吸顶灯，为空间带来柔和的灯光，也增添了一丝浪漫感。

RGB=244,246,243 CMYK=6,3,6,0

RGB=145,178,107 CMYK=51,20,68,0

RGB=121,171,45 CMYK=60,19,98,0

RGB=28,27,27 CMYK=84,80,79,65

本作品采用灯箱片的形式做商品照明，可以清晰地把商品信息传达给顾客，也能让顾客更加容易选购。

本作品是一家饭盒专卖店。使用网格形式的展示空间，有利于商品的陈列和储放，而原生态的木架格也在向人们传达商品的安全性。

RGB=229,225,215 CMYK=13,11,16,0

RGB=151,146,129 CMYK=48,41,49,0

RGB=101,105,112 CMYK=69,58,51,3

RGB=18,19,21 CMYK=87,83,80,70

RGB=245,233,202 CMYK=6,10,25,0

RGB=182,148,95 CMYK=36,45,67,0

RGB=143,110,66 CMYK=51,59,82,6

RGB=32,25,10 CMYK=79,79,95,68

RGB=20,7,0 CMYK=84,86,91,76

展示墙设计技巧——建立整体形象

做展示设计时，一定要注意各要素的和谐统一，呼应主题。将整体形象展示在一起，既能准确地表达出主题，又能吸引更多的观赏者。

◆ 独特的肌理墙面给空间带来了丰富的空间光影变化，天花板上倒挂式的植物，给洁净的环境带来舒适的自然感。

◆ 使用单一的木质料做墙体展示，线性的设计原理，看起来整齐又丰富。不同色彩分为不同的区域，使商品展示更加明确。

配色方案

双色配色	三色配色	五色配色

展示墙设计案例欣赏

◎5.2.4 展示橱窗

设计理念：橱窗以雪景下的圣诞节为主题，以一个梦境般的纯美景象打入人的眼帘。

色彩点评：深蓝色的夜空，飘着唯美的白色雪花，把房子装饰成一个白色的欧式城堡，使之更加梦幻。

❶每个小礼盒上都配置一件珠宝商品，以圣诞礼物的形式展现给消费者。

❷大型逼真的城堡设计，使橱窗环境更加庄重奢华，更能牢牢抓住顾客眼球。

❸以整体的白色建筑为背景，不会抢夺珠宝首饰的亮点。

RGB=187,191,212 CMYK=31,23,10,0
RGB=98,122,162 CMYK=69,51,24,0
RGB=1,33,100 CMYK=100,98,56,8
RGB=135,118,116 CMYK=55,55,51,1

该作品中星光璀璨的星海背景，为珠宝增加了高贵奢华感，也使橱窗如诗如画般奇幻美妙。

RGB=217,217,219 CMYK=18,13,12,0
RGB=250,250,250 CMYK=2,2,2,0
RGB=9,11,13 CMYK=90,85,83,74
RGB=9,11,13 CMYK=90,85,83,74
RGB=9,11,13 CMYK=90,85,83,74

该作品运用夸张的手法将叶子自由摆设，使橱窗的形象更具艺术化，强烈的色彩、独特的造型，更凸显出商品的独特时尚感。

RGB=246,229,184 CMYK=6,12,33,0
RGB=81,75,49 CMYK=69,64,86,32
RGB=94,180,182 CMYK=64,14,33,0
RGB=217,80,1 CMYK=18,81,100,0
RGB=233,61,140 CMYK=10,86,13,0

展示橱窗设计技巧——丰富的展示内容

在橱窗设计中要想把展示品的形象以及内涵深刻地凸显出来，给观赏者留下深刻的印象，就要从艺术的角度出发，充分突出展示的丰富性、完整性和内涵性。

◆　作品采用金属材料制作而成的动物橱窗，别具匠心的设计手法，能够迅速地吸引人们的视线。

◆　作品将冬日唯美梦幻的仙境展现在橱窗内，使橱窗更为绚丽，也让顾客感受到节日的喜庆氛围。

◆　不同风格的作品均以圣诞为主题，打造出不一样的神奇效果，不仅使观赏者眼前一亮，还为橱窗创造出了独一无二的唯美感。

配色方案

双色配色	三色配色	五色配色

展示橱窗设计案例欣赏

◉ 5.2.5　展示牌

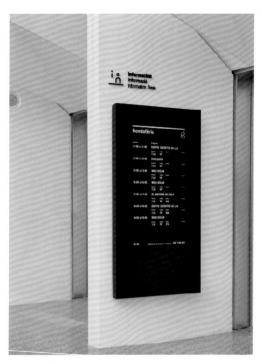

设计理念：清晰明确地将空间布局展现出来，可以让顾客更加方便地了解详细内容，以起到导视的作用。

色彩点评：白色的空间装置黑色的展示牌，这样的表现手法可以起到醒目的作用，便于人们寻找。

🔴 精美小巧的字体，整洁有序的排列，更清晰地呈献给观察者。

🔵 方形的形体显得更为正规，比较正式，同时也起到了良好的装饰效果。

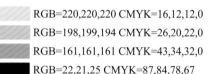

RGB=220,220,220 CMYK=16,12,12,0
RGB=198,199,194 CMYK=26,20,22,0
RGB=161,161,161 CMYK=43,34,32,0
RGB=22,21,25 CMYK=87,84,78,67

本作品内的花瓣展示牌设计，宛如漂浮的花朵，可以进一步加深观赏者对室内的印象，进而吸引更多的人留驻。

■ RGB=17,16,21 CMYK=88,85,79,70
□ RGB=235,238,245 CMYK=10,6,2,0
■ RGB=124,191,208 CMYK=55,13,20,0
■ RGB=221,121,85 CMYK=16,64,65,0
■ RGB=96,112137 CMYK=71,56,37,0

本作品属于"水晶"材质的商品展示牌。晶莹剔透的质感，独特的几何搭配，为简单的展示牌赋予不平凡的使命。

■ RGB=32,169,187 CMYK=74,17,29,0
□ RGB=255,255,255 CMYK=0,0,0,0
■ RGB=238,175,44 CMYK=11,38,85,0
■ RGB=223,82,54 CMYK=15,81,80,0
▨ RGB=215,220,214 CMYK=19,11,16,0

展示牌的设计技巧——简练的设计

展示牌是品牌营销的基础，也是传播文化和消费方式的引导。在展示牌设计中一定要注意，不能有太多的文字、颜色、重叠，避免过于繁杂。展示牌设计要简练、明确，同时也要和整体空间颜色相呼应，这样才能凸显出它本身的含义，引起人们的注意。

◆　作品统一使用白色作为空间装饰风格，墙体上装置大型的照明灯将空间照得灯火通明，使空间感更为强烈，让人在视觉感受上也更加宽敞、舒适。

◆　同样的空间采用不同的展示方式，而展示牌的设计随着空间的不同也在进行变化，一种是墙面展示显得格外整洁大方，另一种则采用上半部分的设计，使用灯光作为参观者的视线引导，显得更为精巧美观。

配色方案

双色配色	三色配色	五色配色

展示牌设计案例欣赏

◎5.2.6 展示盒

设计理念：宽阔的空间、良好的光线，为珠宝展示营造出亮丽的氛围。

色彩点评：米黄色和黑灰色的空间组合，显得更为典雅美观，让来往的顾客也觉得更加舒适。

❶玻璃体的展示盒把珠宝包裹得更加严谨，透过玻璃观察珠宝则会显示出另一种折射的美感。

❷天花板设置的圆形槽灯和大型水晶灯相结合，使展示商品更为耀眼夺目，可以起到更好的销售作用。

❸地面到天花的设计，圆形地毯、圆形展桌以及圆形的天花，彼此相互依衬、相互衬托，使空间更具圆满和谐感。

RGB=243,233,223 CMYK=6,10,13,0
RGB=163,133,94 CMYK=44,50,67,0
RGB=78,60,46 CMYK=67,72,81,40
RGB=18,17,23 CMYK=88,86,78,69

以方形为基本造型，高低不同、错落有致地摆放在空间里进行展示，杂而不乱，使空间更加充实饱满。

RGB=251,226,196 CMYK=2,16,25,0
RGB=167,122,77 CMYK=43,57,75,1
RGB=107,78,66 CMYK=61,70,72,22
RGB=61,56,78 CMYK=82,81,56,26
RGB=245,114,35 CMYK=3,69,87,0

使用玻璃罩将化妆品保护起来，更凸显了产品的高贵品质。玻璃罩顶部为圆形，也表现了女性的曲线之美。

RGB=228,235,245 CMYK=13,6,2,0
RGB=178,175,170 CMYK=36,30,31,0
RGB=102,98,89 CMYK=67,60,63,11
RGB=103,174,186 CMYK=62,19,28,0
RGB=47,71,185 CMYK=88,75,0,0

展示盒设计技巧——独特性所带来的吸引力

　　展示盒不再局限于方形，而可以是其他更有意思的形状，并且可以放置于地面、悬挂于墙面、悬浮于空中。独一无二的展示盒，令消费者过目不忘，更加深了对产品品牌文化的印象。

◆　　展示盒采用圆形和方形依靠着墙体进行打造，既节省了空间，又起到了美观装饰的作用，同时也为展品起到最佳的营销效果。

◆　　圆形的拱门和粉色的墙面设计，将空间塑造出了浪漫清晰的氛围。玻璃罩上若隐若现的花纹，更加增添了一丝神秘感。

配色方案

双色配色　　　　　　　　　　三色配色　　　　　　　　　　五色配色

展示盒设计案例欣赏

5.3 文化类展示陈列

文化类的展示墙更多的是突出其展示的文化内涵，以墙绘、墙面装置为主要表现形式。常见的文化类展示陈列空间有博物馆、美术馆等。

文化类的展示柜和商业类的展示柜没有太大的区别，都是起到保护和突出展示品的重要作用，可分为普通展柜、独立展柜、挂壁展柜、电动展柜、壁龛、恒湿展柜等。

虚拟陈列是把现代多媒体技术应用到展示陈列中，将声音、图像、动画等元素融为一体，把陈列品全息的视觉效果展示在真实环境中，给人一种特殊的审美情趣，也大大扩展了展示的内容，让人仿佛身在其中，触手可及。

◎5.3.1 文化类展示墙

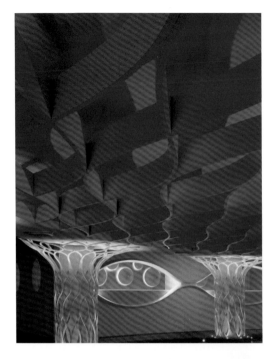

设计理念：运用灯光设计出空间渐变感、运用造型连接空间延伸感，使空间极具艺术气息。温婉动人，视觉冲击力较强。

色彩点评：运用蓝色的灯光及独特的造型，创造出戏剧性的景象。

❶ 纵横交错、充满动感的流动曲线，为观赏者创造出炫目的景象。

❷ 墙体内部由空间明暗凸显出，给人造成一种由远及近的虚实感。

- RGB=252,248,219 CMYK=3,3,19,0
- RGB=73,63,181 CMYK=84,80,0,0
- RGB=1,70,199 CMYK=92,73,0,0
- RGB=70,55,81 CMYK=79,84,54,23

本作品是非洲艺术展览馆，分为山主题和绿洲主题，从不同的角度可以观看出不同的感受，带给人奇特的视觉感受。

- RGB=204,199,195 CMYK=24,21,21,0
- RGB=22,79,117 CMYK=93,73,42,4
- RGB=185,29,29 CMYK=35,99,100,2
- RGB=255,253,235 CMYK=1,1,11,0
- RGB=1,23,16 CMYK=93,78,88,70

松散、随机摆放的隔断，将室洞分割成为多个区域。墙体小窗口的设计可以让视线传达到另一个空间，多变的图案也为空间环境增添不少乐趣。

- RGB=233,231,232 CMYK=10,9,8,0
- RGB=195,183,162 CMYK=29,28,36,0
- RGB=39,68,97 CMYK=91,77,50,14
- RGB=71,84,164 CMYK=82,72,7,0
- RGB=123,122,144 CMYK=60,53,34,0

文化类展示墙设计技巧——重复性的妙用

展示墙设计可以突出墙体的结构，也可以在墙面纹理上表现特色。在大面积墙面上使用重复为方法，将同一图案大量复制，会出现强烈的视觉冲击，产生类似装饰画的视觉效果。

◆　作品采用淡蓝色、粉色、棕色等不同颜色的三角布料装饰成的展示墙，打造出空间感强，多彩炫酷的艺术效果。

◆　三角形拼搭而成的吸顶灯和墙体的背景以及下方的展示台相呼应，独特的景象成为空间很好的亮点。

配色方案

双色配色	三色配色	五色配色

文化类展示墙设计案例欣赏

◎5.3.2 展示柜台

设计理念：空间整体方方正正，非常规矩。不仅墙体的书架陈列整齐，按照颜色分类，而且玻璃展示柜台也在场景中居中、对称。

色彩点评： 空间整体使用棕色作为主色调，能够显示出文化遗产的古老与尊贵性，使其蕴含着深刻的内涵。

🔹本作品选用玻璃作为展品的展示柜，这样不仅能避免展品被氧化，又可以起到良好的保护作用。

🔹空间四周使用大型书架将展示品包围，营造出一个良好的展示空间，又与展示品相呼应。

🔹天花板采用灰白色条纹图案，不仅为空间增加亮度，又起到拉伸空间感的作用。

RGB=172,181,190 CMYK=38,25,21,0
RGB=181,146,116 CMYK=36,46,55,0
RGB=69,46,34 CMYK=67,77,84,50
RGB=80,25,27 CMYK=60,93,86,51

本作品大量使用黑灰色做主色，配用一些白色来调和空间的深邃感，使空间颜色看起来更加均衡。地面绿色的流动线，像是指引观赏者的航标，起到了画龙点睛的作用。

RGB=225,225,225 CMYK=14,11,10,0
RGB=35,36,41 CMYK=84,80,72,55
RGB=0,0,0 CMYK=193,88,89,80
RGB=105,156,101 CMYK=65,27,71,0

本作品使用几何图形组合而成的展示台，不同色彩的三角形图案构成强烈的视觉冲击，给观赏者留下深刻的印象。

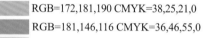

RGB=233,233,240 CMYK=10,8,4,0
RGB=145,153,155 CMYK=50,37,35,0
RGB=192,171,118 CMYK=31,33,58,0
RGB=225,149,39 CMYK=16,50,88,0
RGB=10,10,10 CMYK=89,84,85,75

展示柜台的设计技巧——多颜色的展示柜台

　　展示空间色彩包括色彩的纯度、色彩的明度，以及色彩对人的生理、心理带来的影响。不同的色彩和色彩组合会给人带来不同的感受，而且色彩的不同也会表达出不同的情绪和内涵。

　　◆　作品使用不同色系展现出不同的效果感受。天蓝色、青色和奶黄色的组合给展厅带来稚嫩的感受；紫色、天蓝色和柠檬黄的组合令人产生既鲜明又神秘的视觉感受。

　　◆　"一"字形的展台设计，可以按照顺序依次进行排列，也不会让观赏者有转来转去的晕眩感，反而觉得既简单又方便。

配色方案

双色配色	三色配色	五色配色

展示柜台设计案例欣赏

◎ 5.3.3 虚拟陈列

设计理念：作品运用灯光投影的效果，把建筑的实景与灯光的虚景相互融合，营造出历史感与现代感的完美结合。

色彩点评：在深邃神秘的夜晚打造出蓝色的星空景象，使寂静的空间瞬间富有生机感。

🔘 景观采用不同的灯光效果，塑造出抽象唯美的画面，给人带来非同凡响的视觉冲击感。

🔘 交替出现在眼前的丰富画面，好像富有丰富的内涵，在不经意间把一幢幢建筑也牵动着生动起来。

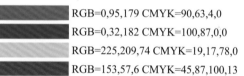

- RGB=0,95,179 CMYK=90,63,4,0
- RGB=0,32,182 CMYK=100,87,0,0
- RGB=225,209,74 CMYK=19,17,78,0
- RGB=153,57,6 CMYK=45,87,100,13

本作品运用灯光掌握空间的视觉变化，转变蓝色时仿佛让你置身于海洋之中，给视觉带来奇妙的感受。

- RGB=177,153,158 CMYK=37,42,31,0
- RGB=226,227,252 CMYK=14,12,0,0
- RGB=124,247,254 CMYK=46,0,13,0
- RGB=6,112,243 CMYK=83,55,0,0
- RGB=11,42,88 CMYK=100,95,52,18

本作品是由商场喷泉演变而来，透过灯光的投射在灯罩上照射出不同的图案，使空间展示显得更为活泼。

- RGB=105,190,251 CMYK=57,14,0,0
- RGB=252,253,251 CMYK=1,1,2,0
- RGB=11,15,125 CMYK=100,100,47,1

虚拟陈列设计技巧——虚拟的真实性

　　虚拟陈列设计在一定程度上可以说是一种"无中生有"的表现形式，它并不是真的具有空间、质量、颜色等信息，却能使人感受到这些物质的存在。它是光影的艺术，可以在任意建筑表面呈现，与建筑本体融为一体，产生新的艺术形态。

　　◆　　作品将不同的图案、布局、色彩等元素，运用光影投射的方法在建筑上放映出不同的景象，不仅可以成为景观的一大亮点，又可以吸引更多的游客前来参观。

　　◆　　作品遵循着直观性、逻辑性和美观性等原则将一个空间界面的感官提升到一个新的层次，使空间感更具艺术效果，极大地增加了人们的关注度，又创造出了新颖的表现形式。

配色方案

双色配色　　　　　　　　　三色配色　　　　　　　　　五色配色

虚拟陈列设计案例欣赏

5.4　展示陈列设计原则

展示空间设计是以人的视觉传达为基础的。以人为本的展示空间设计是实现精神和物质理性创造的行为，不仅可以给人直接或间接的引导，也会给人带来思维联想的演绎。它是功能性很强的综合性设计，也是完整的艺术品展示。通过陈列、手法、灯光、道具、色彩等组合，经空间赋予生命，反映出视觉心理和视觉意境。

展示陈列需要将科学与艺术相凝结，揭示事物本质与空间的相互关系，通过一些艺术性的表达形式传播出陈列展示的意义与内涵。也要根据展示品的灵活性特点通过不同的空间、位置、摆放方法来进行展示，充分地运用艺术手法展示出商品的美感。

展示陈列设计要根据展品的特性、文化进行设计，充分发挥展示的魅力，让展品主题更深入人心，也可以理解为是一次广而告之的过程。

个性特色的陈列展示是通过空间规划设计，运用灯光的控制和色彩的搭配，将空间塑造出一个富有艺术感染力和个性的展示平台。将展示信息有计划、有目的地传达给顾客，会是很好的传播媒介。

◎ 5.4.1　以人为本

设计理念：本作品是时装卖场的空间设计，高低不同、形状不同的陈列装置，始终围绕消费者展开。

色彩点评：空间多采用紫灰色打造出典雅的时尚空间感。

❶ 多盏吸顶灯的组合照明，使空间视觉感更加柔和、温馨，令顾客有一个舒适的购物心情。

❷ 扁灯笼与圆柱形的沙发塑造出相互辉映的和谐感。

❸ 人造毛皮形式的地毯布置以及深浅花纹的刻画，为空间增添了一丝艺术气息，也会使来往的顾客更加舒适、愉悦。

RGB=214,209,193 CMYK=20,17,25,0
RGB=149,131,114 CMYK=49,50,54,0
RGB=106,88,78 CMYK=64,65,67,16
RGB=101,66,61 CMYK=62,75,72,28

本作品是多功能区域的购物中心，将不同的区域结合在统一的大型空间，打造出一个购物天堂，也可以满足更多顾客的购买需求。

RGB=162,161,155 CMYK=43,35,36,0
RGB=175,169,113 CMYK=39,31,62,0
RGB=190,164,113 CMYK=32,37,60,0
RGB=30,31,24 CMYK=82,77,85,64
RGB=141,178,197 CMYK=50,23,20,0

本作品的男装区域采用深色来设计，运用实木打造陈列展示架，呈现出男装的淳厚的特色概念，也符合男性顾客沉稳的心理需求。

RGB=233,226,219 CMYK=11,12,14,0
RGB=153,146,130 CMYK=47,41,48,0
RGB=142,119,76 CMYK=52,54,77,3
RGB=38,56,95 CMYK=93,86,47,14

以人为本的陈列设计技巧——文化与艺术的结合

随着科技的不断发展，人类对物质的欲望与需求日益增长，展示陈列设计的手法层出不穷。将文化内涵和艺术品质结合在一起，加强了陈列的完整性。

◆　作品是书店与美术馆的空间结合，合理的分割形成的不同区域，使空间视觉效果更加丰富、饱满。

◆　椅子、桌子和书本的展桌设计，无处不体现艺术的存在，前卫时尚的设计灵感与展示画的结合，使空间更具有内涵。

配色方案

双色配色	三色配色	五色配色

以人为本的陈列设计案例欣赏

◎5.4.2 艺术性

设计理念：本作品是可移动的家具展示艺术性设计。

色彩点评：柠檬黄、草绿和蓝色的椅子悬挂在空中构成的行为展示，具有很强的艺术性。

🌀 商品映射在凹凸质感的墙面上，像一幅自由发挥的油画，既呈现出了动人的景象又能突出空间的亮点。

🌀 奇妙的椅子景观将顾客的视线引领到墙体，可以让顾客一眼就看到商品的品牌，进而加深对商品的印象，促进商品的销售。

RGB=244,244,247 CMYK=5,4,2,0

RGB=207,179,17 CMYK=27,30,94,0

RGB=131,140,10 CMYK=58,40,100,0

RGB=3,46,80 CMYK=100,90,55,25

走进店内一眼望去就会令人惊叹不已，从上到下盘旋方式的排列顺序，将生硬的商品变得柔软，还会给观赏者带来简洁清爽的感觉。

RGB=220,232,248 CMYK=17,7,0,0

RGB=173,178,189 CMYK=38,27,21,0

RGB=124,130,145 CMYK=59,48,36,0

RGB=50,49,60 CMYK=82,79,64,40

RGB=244,226,212 CMYK=5,14,17,0

本作品用抽象的手法，将空间用点、线穿插构建成现代艺术性的街道丛林，线条连续性的设计，为展示空间形成强烈的视觉感受。

RGB=37,38,108 CMYK=99,100,40,3

RGB=240,241,235 CMYK=8,5,9,0

RGB=212,183,115 CMYK=23,30,60,0

RGB=231,80,43 CMYK=10,82,85,0

RGB=74,65,61 CMYK=72,71,70,34

艺术性陈列设计技巧——大胆的创意

展示陈列设计可以充满幻想，可以比室内设计更大胆、抽象、夸张，可以是对某一现有形态的总结、演变，也可以是对未知世界的理解、幻想。以大胆的创意想法结合空间的实际，达到完美统一的艺术形象。

◆　　作品是地铁艺术博物馆空间设计。墙上应用大量的贴砖和浮雕设计，将人们的生活带入艺术世界领域，令人叹为观止。

◆　　彩虹色的洞口直逼站台，像是在为人们做向导，它的规模和多变的样貌，都让人感觉极富震撼力。

配色方案

双色配色	三色配色	五色配色

艺术性陈列设计赏析

◎5.4.3 突出品牌魅力

设计理念：本作品在有限的空间内利用楼梯、墙面等将空间拆分为多个部分，

每个部分都可以根据其形态特点进行展示，突出其品牌魅力。

色彩点评：用黑白灰突出品牌时尚简练的主题，凸显出年轻人的朝气活力与独特的个性。

🔵 使用金属和木质打造空间的环绕设计，使用仿真草地墙面，增大空间绿化感，让顾客产生耳目一新的视觉感受。

🔵 顶部的玻璃天窗设计，使空间整体更具有艺术性，也使空间的光照更充足。

🔵 使用阁楼的形式进行不同种类的区域划分，可以使空间承载更多的商品，又能方便顾客选购商品。

RGB=230,224,217 CMYK=12,12,14,0

RGB=185,140,87 CMYK=35,49,70,0

RGB=35,33,43 CMYK=85,83,69,55

RGB=55,75,22 CMYK=79,60,100,35

通过空间的展示可以看出店内是属于体育运动、休闲等商品的展示；运用柜台的展示方法将商品直接展现给顾客，能够很好地凸显出商品的魅力。

RGB=236,210,5 CMYK=15,18,90,0

RGB=244,247,236 CMYK=6,2,10,0

RGB=157,149,130 CMYK=45,40,48,0

RGB=25,85,156 CMYK=91,70,16,0

RGB=16,29,20 CMYK=88,76,88,67

本作品属于开放性的简约空间。从整体结构上来看，是按照品牌与形象进行设计的；天花大面积参差不齐的结构设计与沙发的形象色彩不谋而合的完美融合，使空间具有较强融合感，也为空间增加了时尚的气息。

RGB=223,224,221 CMYK=15,11,13,0

RGB=75,60,45 CMYK=69,71,82,41

RGB=152,90,67 CMYK=47,72,76,7

突出品牌魅力设计技巧——标识性带来的亮点

　　展示陈列设计的空间演变是一个"有容乃大"的过程。是将一个空的空间，运用多种元素，组合构成一个充满对话的空间，以减少过多的束缚感，承载着主题与形式共同存在的一种新的理念。在展示陈列设计中要突出亮点，品牌鞋子的空间中悬挂多个装饰画，画框中以本店的鞋子作为装饰，非常抢眼，更具标识性。

　　◆　精美简练的陈列手法，使商品优雅地展示在顾客眼前。无论是空间带来的视觉感还是精心的设计，都衬托出商品尊贵不凡的品质。

　　◆　墙体背景带来的丰富视觉效果，远观是一幅干练、精简的装饰画，近观你会惊讶地发现是商品墙体展示的一种方法，这样的表现手法不仅能突出商品的品牌，还能起到美化空间的作用。

配色方案

双色配色	三色配色	五色配色

突出品牌魅力设计赏析

◉ 5.4.4 个性特色

设计理念：在空间中创造出一个独特的景观设计，不仅可以起到美化空间的作用，还能吸引游客的注意。

色彩点评：在灰白色的空间里设置大型的黑色镂空景观装饰，凸显的空间格外和谐、舒适。

❶ 作品由点、线的结合构成，组建成一个透气的圆形镂空球，这样的设计理念使空间显得不会过于沉闷。

❷ 线条完美的分割承载着和谐美的结合，给人呈现一种别出心裁的独特韵味。

RGB=248,248,248 CMYK=3,3,3,0
RGB=165,165,165 CMYK=41,33,31,0
RGB=143,143,143 CMYK=51,42,39,0
RGB=60,60,60 CMYK=77,71,69,37

本作品采用灯光效果烘托空间气氛，点点星光拼成的光效犹如一道似火的晚霞，仿佛把人带到一个美妙的世界，令人惊叹不已。

■ RGB=57,106,100 CMYK=81,53,62,7
■ RGB=248,143,21 CMYK=2,56,90,0
■ RGB=17,33,46 CMYK=93,85,68,53
■ RGB=145,135,92 CMYK=51,46,70,0
■ RGB=196,221,251 CMYK=27,9,0,0

该作品属于前卫新颖的服装店面展示设计。空间里大型曲线造型的前台引人注目，特殊的曲线造型，打破了空间冰凉而拘谨的感觉，变得更有空间韵律感，黑与白、直与曲、动与静无不诉说着空间之美。

■ RGB=28,30,24 CMYK=83,77,84,65
□ RGB=243,243,241 CMYK=6,4,6,0
■ RGB=55,57,55 CMYK=78,71,71,41
■ RGB=0,107,182 CMYK=87,56,7,0

个性特色的展示陈列设计技巧——环境空间艺术

　　展示陈列设计可以利用环境空间本身的特点进行再设计，运用空间元素、结构，结合展品形成一种新的视觉形式，将空间转变成一种新型的文化传播场所。更有利于突出产品的定位、价值和品牌竞争力。

　◆　作品采用黑色热缩膜进行异形塑造设计，运用美术陈列的手法，把形式美与艺术美融为一体，使空间整体性更加强烈。

　◆　黑、白、灰色的经典组合使空间感更为简练、精致，把展示商品与雕塑融为一体，统一构成行为艺术展示，形成强烈的视觉冲击，能够起到很好的销售作用。

配色方案

双色配色	三色配色	五色配色

个性特色的展示陈列设计赏析

第6章 展示陈列设计的风格

复古 / 潮流 / 创意 / 夸张 / 炫酷 / 抽象

　　不同的展示陈列设计风格，可以给人留下不同的视觉感受。展示陈列设计比室内设计有更多的可能性，是一场艺术盛宴。本章主要对复古、潮流、创意、炫酷和抽象等风格进行介绍。

◆　复古风格的展示陈列给人带来一种沉稳、深邃的感觉。

◆　创意风格的展示陈列总是能给人们带来意想不到的惊喜感。

◆　抽象风格的展示陈列运用艺术的抽象表达方式，给人们创造出独特的视觉感。

6.1 复古

　　展示陈列的复古风具有扑面而来的迷人气息，它所向往的传统、怀旧的风格展现了历史的沧桑和特有魅力，让人有了怦然心动的感觉。复古风格的展示陈列设计不仅表现在商品的风格上，也表现在对展示陈列的材质、手法以及灯光的掌握。

　　特点：

◆　承载着文化的精髓。

◆　注重陈列传递的主题内涵。

◆　彰显淳朴、自然的气息。

◆　唤起旧时代元素，引领时尚。

复古的展示陈列

设计理念：本作品采用实木酒架作为展示台，具有高度强、防潮耐压、抗变形的特点。

色彩点评：原木色的空间设计，富有怀旧的气息，又凸显出强烈的年代感。

🔵 空间使用展示架与展示柜组合形式进行商品陈列，使空间看起来既干净又整齐。

🔵 低饱和度的色彩使空间感更加柔和，也会令顾客拥有舒适的购物心情。

RGB=211,212,206 CMYK=21,15,18,0

RGB=133,115,93 CMYK=56,56,65,3

RGB=102,97,94 CMYK=67,61,60,9

RGB=63,42,41 CMYK=71,79,76,51

本作品是家居陈列设计，深褐色的展示柜使空间具有舒适的温馨感，而具有层次的排列形式避免了空间陈列的繁杂紊乱。

RGB=127,76,47 CMYK=53,74,89,20

RGB=221,226,221 CMYK=16,9,14,0

RGB=134,122,108 CMYK=56,53,57,1

该作品属于简练的陈列设计，使用原木色凸显了复古的气息。空间使用木条作为展示陈列架，并且木条的线性结构一直延伸至屋顶，凸显出设计所具有的完整性。

RGB=239,235,223 CMYK=8,8,14,0

RGB=178,126,68 CMYK=38,56,80,0

RGB=160,130,94 CMYK=45,52,66,0

RGB=206,212,208 CMYK=23,14,18,0

复古的展示陈列设计技巧——颜色与结构的感染力

展示陈列中颜色与结构的关系是分不开的，不同的颜色对同一结构产生的视觉感受是不同的。合理的色彩与结构的搭配，会令空间更加舒适。比如，作品中的黄色调会使空间产生怀旧的感觉，而假如将黄色变为绿色，感受就不同了，则会令人产生青春的感觉。

◆　店面展示陈列采用金黄色的实木进行设计，而且高明度的黄色与白色进行调和，形成了强烈的视觉冲击，给人形成温馨的视觉感。

◆　空间采用实木进行商品展示陈列，给人一种清新自然、返璞归真的感觉。

◆　在设计上，实木采用结构式的布局，增强空间的层次感，令空间更为别致、舒适。

配色方案

双色配色　　　　　　　　三色配色　　　　　　　　五色配色

复古的展示陈列设计赏析

6.2 潮流

潮流的展示陈列不仅是一种时尚的态度，还要突出人性化、强调舒适感，尽可能满足人们对信息的需求。展示陈列打破以往的静态展示，展现出形式美设计与人们之间的互动关系来增强参与感和趣味性。

特点：

◆ 风格突出，形象生动。

◆ 设计手段的多样化。

◆ 具有美观、赏悦性。

◆ 独有的创造力。

设计理念：运用复式的装修形式进行空间分割，并在墙面、地面上分别划分区域进行展示陈列设计。

色彩点评：空间使用黑、白、灰色打造出经久不衰的时尚前卫感，不但使空间看起来干练、整洁，还会给人带来清凉的舒爽感。

🔵 空间以"精品"进行定位，以少代多的构思，更能凸显出品牌的独特魅力。

🔵 商品集合式的设计，为顾客创造出漫步时尚空间的大型购物体验，能够更加直观地提高销售。

🔵 大型落地窗的塑造，为空间形成天然的良好采光，可以更好地吸引来往人群留驻。

RGB=211,236,253 CMYK=21,3,0,0
RGB=126,121,118 CMYK=59,52,50,1
RGB=154,132,135 CMYK=47,50,41,0
RGB=171,63,121 CMYK=42,87,31,0

本作品柜台的独特设计创造出一个灵活的陈列空间，内凹形式的小展示空间的精美构造和圆弧形的空间设计不仅让人眼前一亮，更给人创造出优雅、时尚感觉。

RGB=188,181175 CMYK=31,28,28,0
RGB=255,255,255 CMYK=0,0,0,0
RGB=82,74,71 CMYK=71,68,67,26

该作品属于简约、时尚的陈列空间设计。空间运用挂式陈列和柜台式陈列两种表现手法，挂式的展示令商品看起来更加整洁，多层次组成的柜台展示既可以使空间更加时尚，又可以很好地承载商品。

RGB=157,183,198 CMYK=44,22,19,0
RGB=240,239,237 CMYK=7,6,7,0
RGB=84,84,74 CMYK=71,63,69,21

潮流的展示陈列设计技巧——突出视觉中心

　　如今的陈列设计更多地突出视觉感受，五花八门的创意设计不断地刺激着消费者的眼球，展示陈列也可以理解为视觉营销。通过视觉设计传达出特殊的"形式"给顾客，使展示商品与陈列空间合理搭配，进而突出生动形象的展示风格。

　　◆　左图作品使用美术的陈列手法，运用黑白为主色，对酒红色墙面进行点缀。喷泉形式的展台与圆形的天花板相互辉映，引导着观者的视觉路线。

　　◆　右图作品是运动服装的陈列设计，四周采用实木进行商品陈列设计，在节省空间的同时也能使空间看上去更加规整有序，利用人形模特将其中一套服装展示在空间的中心位置，不同的陈列方式使其在该空间中更为突出。

配色方案

双色配色　　　　　　　　　三色配色　　　　　　　　　五色配色

潮流的展示陈列设计赏析

6.3 创意

　　创意的展示陈列打破了以往的陈规旧章，应用多种元素以新奇和独特的设计手法从外观上提升空间水平，更高层次地满足顾客不断提升的审美需求，让顾客体验前所未有的创新时尚空间，也可展示商品的品牌价值。

　　特点：

◆　形式表达更宽广。

◆　经济与文化的层次提升。

◆　加深展示形象视觉美。

设计理念：橱窗运用棉花设计出云雾缭绕的视觉效果，仿佛在云端仙境，是一个明显的主题性设计。

色彩点评：青色的视觉空间，凸显出橱窗清爽典雅的清新氛围，仿佛人形模特置身于天梯、云海。

① 将两个人形模特背对背的摆放，起到了强调说明的作用，使其在空间的视觉冲击力更强，更能引起受众的注意力。

② 淡雅的灯光效果烘托出橱窗恬静安逸的气氛，也给人带来美妙的视觉享受。

RGB=239,240,235 CMYK=8,5,9,0

RGB=135,138,143 CMYK=54,55,39,0

RGB=124,206,199 CMYK=54,1,29,0

RGB=2,143,149 CMYK=81,31,44,0

本作品采用吊挂式和倒"凹""凸"形式的展柜进行展示陈列，使空间看起来更加轻巧美观。

RGB=146,143,138 CMYK=50,42,42,0

RGB=227,229,228 CMYK=13,9,10,0

RGB=202,212,248 CMYK=24,16,0,0

RGB=178,202,142 CMYK=38,12,53,0

本作品白色的橱窗设计与展示，使橱窗散发着概念及独特的时尚魅力；明亮色彩的点缀令橱窗中的商品如艺术品一样展示给人观赏。

RGB=209,178,131 CMYK=23,33,51,0

RGB=234,232,237 CMYK=10,9,5,0

RGB=207,70,60 CMYK=23,85,77,0

RGB=25,25,25 CMYK=85,80,79,66

创意的展示陈列设计技巧——装饰带来的独特性

　　想要装饰出奇妙独特的陈列景象，首先要了解和认知消费群体的购买心理，然后通过展示陈列的设计突出产品特色，从而激起顾客的认同心理和消费欲望。

◆　橱窗中使用油纸伞做点缀装饰，不仅令空间看起来更加唯美，还增加了橱窗内的浪漫氛围。

◆　金色的灯光透过油纸伞，凸显了商品"若明若暗"的神秘感，使商品更加雍容华贵，也为橱窗赋予了高贵色彩。

◆　橱窗中人形模特的优美姿态很好地展现了商品的优良品质，能够吸引更多的女性消费者，给其留下深刻的印象。

配色方案

双色配色　　　　　三色配色　　　　　五色配色

创意的展示陈列设计赏析

夸张的展示陈列是一种独特的构思与色彩的结合，它所表现出的张力能够在瞬间抓住消费者的目光，给消费者留下深刻的印象。而且一个夸张的展示陈列往往会给人带来较为突兀的视觉感，又能够让人流连忘返。

特点：

◆ 造型独特、新颖。

◆ 夸张的韵律与形态知识。

◆ 大胆造型与用色。

夸张的展示陈列

设计理念：橱窗采用夸张的场景设计，彻底颠覆以往的形象，为人们展现出全新的视觉感。

色彩点评：空间使用淡雅清凉的色调与橱窗主题完美地契合在一起，令空间更加清爽怡人。

🔵1橱窗背景投射出的城市景象，更能呈现出空间的饱满感。

🔵2大型鲨鱼图案的雪橇车成为橱窗中的点睛之笔，以此能够吸引更多人停下脚步仔细观赏。

RGB=207,225,237 CMYK=23,8,6,0
RGB=184,191,199 CMYK=33,22,18,0
RGB=166,161,202 CMYK=41,37,7,0
RGB=19,20,24 CMYK=88,84,78,68

本作品属于夸张的家具陈列设计，天马行空的构思想法，将黑色的动物与白色的空间完美地融合为一个整体，使空间看起来更加生动活泼。

■ RGB=39,39,39 CMYK=82,77,75,55
□ RGB=236,236,235 CMYK=9,7,7,0
■ RGB=191,187,188 CMYK=29,25,22,0
■ RGB=119,131,148 CMYK=61,47,35,0

橱窗中夸张、独立的几何造型营造出立体三维感；层次分明的大理石展台，为空间塑造出丰富的质感，透过透明的玻璃窗吸引着顾客进店一探究竟。

■ RGB=254,234,203 CMYK=1,12,24,0
■ RGB=183,134,82 CMYK=36,53,72,0
■ RGB=159,134,109 CMYK=45,49,58,0
■ RGB=121,100,77 CMYK=59,61,72,11

夸张的展示陈列设计技巧——风格的亮点

"风格"一词最早出现在艺术作品中，指艺术品在外观方面的特征。而展示陈列设计的风格主要是从创作思维出发，运用审美的表现给人传达出不一样的美化信息，也就在无形中表现出视觉艺术感，提升商品与品牌的品质。

◆　作品中应用浪漫的戏剧性风格装饰皮包橱窗，令空间感更富有趣味。

◆　使用拱形金边框、带褶饰的窗帘和黑白点的背景对橱窗进行一个整体的设计，既大胆又新奇。

配色方案

双色配色	三色配色	五色配色

夸张的展示陈列设计赏析

(6.5). 炫酷

　　炫酷的展示陈列就是用奇异的表现手法，以视觉形式抓住人的视线，对展示商品起到宣传的作用。炫酷的陈列手法将不同的元素组合和构思进行统一设计，使画面更加富有变化性，再运用灯光艺术更好地打造、提升展品的品质，又可以增强空间视觉氛围。

　　特点：

◆　灯光特效较为强烈突出。

◆　颜色丰富具有强烈的刺激性。

◆　造型复杂多变。

设计理念：本作品使用灯光与场景的搭配，将橱窗设计成极尽奢华的娱乐派对景象。

色彩点评：紫色与蓝色的组合，给人一种距离、神秘的美感，会让经过橱窗的人们停下脚步细细观察。

🎈 气球的装点陈设，为空间增加了非凡的热烈气氛，又能带动空间的活力。

🎈 上升状态的模特展示，为橱窗空间营造出的轻盈曼妙的气息，给人带来舒心的感受观赏。

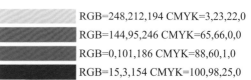

RGB=248,212,194 CMYK=3,23,22,0
RGB=144,95,246 CMYK=65,66,0,0
RGB=0,101,186 CMYK=88,60,1,0
RGB=15,3,154 CMYK=100,98,25,0

本作品将卡通头套套在人形模特身上，使其表现得更加生动、可爱，在缤纷多彩的环境中打造热闹的节日气氛。

RGB=239,181,12 CMYK=11,35,91,0
RGB=232,144,12 CMYK=12,53,94,0
RGB=122,16,2 CMYK=50,100,100,31
RGB=245,201,196 CMYK=4,29,18,0
RGB=82,150,2 CMYK=72,27,100,0

本作品以绚丽的灯光为橱窗主题。橱窗内运用LED灯条搭建成由小渐大的几何形，塑造出炫酷、具有科技感的视觉空间。

RGB=65,165,251 CMYK=67,27,0,0
RGB=1,18,136 CMYK=100,98,41,0
RGB=255,107,25 CMYK=0,72,87,0
RGB=83,37,76 CMYK=75,96,53,24

写给设计师的书

展示陈列设计手册

（第2版）

炫酷的展示陈列设计技巧——主题性的魅力

　　主题橱窗展示是一种诉诸视觉感官的形式，是立体化的形象。绚丽的橱窗展示设计可谓是一种最为直接的宣传形式，可以更容易地吸引顾客的注意力。

　　◆　作品主题使用英国古老的蒸汽火车打造出圣诞主题的橱窗，加上每个车厢都设有不同的景象，使橱窗形象更为生动。

　　◆　霓虹灯的装饰使每个橱窗小情境的气氛更为活跃，也令视觉感更为和谐舒展。

配色方案

双色配色	三色配色	五色配色

炫酷的展示陈列设计赏析

6.6 抽象

　　抽象的展示陈列多体现在展示空间造型上，运用透视与错觉规律，通过想象和创新，以特殊的符号、色彩、肌理、陈列构成具有独特性、抽象性的设计效果。

　　特点：

◆　具有新奇的趣味性。

◆　具有独特的视觉创新手法。

◆　表现较为夸大、浮夸。

设计理念：把多种不同的动物元素结合在一起，令单调的空间富有无限的乐趣。

色彩点评：橱窗空间整体用米色做主打基调，使空间看起来较为轻柔。

🔵 本作品是服装陈列橱窗设计，使用丰富的构造来吸引人们的注意，进而把视线引向服装展示上，使服装得到了很好的宣传。

🔵 空间多种动物饰品陈列摆设，令空间看起来更为生动活泼，犹如动物世界般富有乐趣。

RGB=239,240,235 CMYK=8,5,9,0
RGB=220,202,188 CMYK=17,23,25,0
RGB=140,118,100 CMYK=53,55,61,2
RGB=50,44,31 CMYK=75,73,86,55

本作品使用大型蘑菇和精致小巧的人偶作为橱窗装饰，各种嬉戏玩耍的情景为空间塑造出温馨浪漫的画面，让人感觉仿佛置身仙境一般。

RGB=255,241,212 CMYK=1,8,21,0
RGB=131,30,110 CMYK=62,100,33,1
RGB=206,79,148 CMYK=25,81,12,0
RGB=155,32,27 CMYK=44,98,100,12

该作品运用多个信封进行橱窗陈列背景设计，随机悬挂于墙体前方，通过抽象的空间展示凸显空间的灵动性。

RGB=220,220,220 CMYK=16,12,12,0
RGB=151,144,126 CMYK=48,42,50,0
RGB=182,172,170 CMYK=34,32,29,0
RGB=133,71,46 CMYK=50,78,89,19

抽象的展示陈列设计技巧——主题统一的视觉感

主题统一的展示陈列首先要抓住消费者的心理，运用视觉效果进行暗示、诱导感

染消费者，激发其购买欲望，还要充分地综合利用各功能要素来进行完善展示效果，强化对品牌展示的意识。

◆　作品清一色地选用冰冻为主题，统一使用冰柱做橱窗上方的冰帘，为橱窗塑造出耀眼夺目的景象。

◆　每个橱窗都具有不同的意象，分别演绎着不同的故事，使橱窗既有统一的元素，又有不同的丰富内涵，是一种很受大众喜爱的橱窗展示形式。

配色方案

双色配色　　　　　　　　　三色配色　　　　　　　　　五色配色

抽象的展示陈列设计赏析

第 **7** 章

展示陈列设计的视觉印象

静谧 / 轻柔 / 沉稳 / 巧妙 / 怡悦 / 清爽 /
温和 / 兴奋 / 活泼 / 庄重 / 热烈 / 文雅 /
神秘 / 淳朴 / 清秀

　　展示陈列的第一视觉印象尤其关键，无论是展品的陈列还是灯光的布局，都要形成一个视觉亮点，使印象得到强化。本章主要对以下视觉进行分析介绍：静谧、轻柔、沉稳、巧妙、怡悦、清爽、温和、兴奋、活泼、庄重、热烈、文雅、神秘、淳朴、清秀。

◆　清爽的视觉印象给人带来夏日的一抹清凉，让人的心情更加舒适。

◆　庄重的视觉印象显得更加尊贵、典雅，能够提升空间的视觉感受。

◆　淳朴的视觉印象更贴近生活，让人更加容易亲近。

7.1 静谧

　　"静谧"感的展示陈列是以空间环境的视觉感受作为装饰的首要目的，以能够给顾客带来安静的享受为主题，使视觉与人性化两者相辅相成、和谐统一地融合，将展示空间发挥得淋漓尽致，进而突出陈列商品的内容和品牌形象，也使产品陈列得到最佳效果。

特点：

◆ 具有使人舒心的淡雅氛围。

◆ 环境视觉感是空间引导的主题。

◆ 用视觉美感突出顾客的心理感受。

◆ 韵律与形式美相统一。

◆ 具有提升展示品价值的作用。

设计理念：本作品用木箱套件组合而成，可以很好地保持商品的整洁性。

色彩点评：环境以白色为主色、褐色为墙体背景，使空间得到有效的划分。

🔵 三个木箱分别为挂式展示、折叠展示和试衣间，三者相连摆放，能够为顾客提供更多的便利。

🔵 实木材质是可再生资源，使空间更为环保，又能为空间营造清爽的自然感。

RGB=243,242,242 CMYK=6,5,5,0

RGB=235,228,210 CMYK=10,11,19,0

RGB=132,128,125 CMYK=56,49,47,0

RGB=130,95,69 CMYK=55,65,76,12

金属质感的展架拥有英朗的造型，颜色也较为稳重，处处彰显着简约内敛的气质，恰好映衬了男士服装展示的主题。

本作品是手提包展示陈列，使用赭石色与金色的展架构成线、面结合的展示环境，令整体环境更为简洁亮丽，为顾客营造舒适的购物空间。

RGB=151,122,82 CMYK=49,55,73,2

RGB=244,245,249 CMYK=5,4,1,0

RGB=171,168,163 CMYK=38,32,33,0

RGB=105,101,92 CMYK=66,59,62,9

RGB22,23,25 CMYK=86,82,79,67

RGB=183,179,178 CMYK=33,28,26,0

RGB=147,143,132 CMYK=49,42,46,0

RGB=118,107,89 CMYK=61,57,66,7

RGB=115,87,76 CMYK=60,67,68,15

RGB=136,117,75 CMYK=54,54,78,5

该作品的展示陈列设计是以顾客为中心进行的统一设计，每个不同的区域都用不同的元素进行装饰，充分突出展示商品的内涵。

◆ 该店是关于滑板主题的零售店，墙体"一"字形陈列出多种不同的滑板，方便喜爱滑板的年轻人挑选。

◆ 店内运用木板、大理石和瓷砖等不同材质装饰地面，为空间形成不同的风格区域，使整个空间更为精美别致。

◆ 店内墙体装有大型的显示屏，可以更生动地展示出商品，又能起到很好的宣传作用。

配色方案

双色配色	三色配色	五色配色

静谧感的展示陈列设计赏析

7.2 轻柔

 "轻柔"感的展示陈列以简单、便捷为主。在展示陈列中，既能让人体会到艺术性所在，又能让人感受到一种隐藏性的宣传手法。去掉烦琐的形式而用简单规律性的陈列，为顾客营造轻松、便捷的购物环境。

 特点：

◆ 环境较为清爽。

◆ 氛围较为宽广、明亮。

◆ 具有和煦的特色。

设计理念：本作品属于简约时尚的展示空间。

色彩点评：绿色与土黄色的结合，让人感觉更为温馨、舒适。

① 镂空的金属条支撑的展示台，像一个莲蓬，造型百搭且具有十足的时尚感。

② 嵌入墙体的展示柜，既能使空间规整大方，又能使商品保持清洁。

RGB=235,243,219 CMYK=12,2,19,0
RGB=178,175,108 CMYK=38,28,65,0
RGB=152,121,15 CMYK=49,54,100,3
RGB=50,34,7 CMYK=73,78,100,61

本作品采用墙体陈列展示，墙体一侧采用"一"字形的大型展示柜，另一侧则采用独立展示柜和条形展示柜，白色的柜体迎合了店面的主题色调，使空间彰显出简约大气。利用红色和紫色的座椅点亮整个空间，使空间配色不再单一。

RGB=235,234,239 CMYK=9,8,4,0
RGB=68,8,62 CMYK=80,100,58,36
RGB=106,2,25 CMYK=53,100,94,39
RGB=110,106,107 CMYK=65,58,54,4
RGB=41,19,8 CMYK=74,85,93,68

本作品是简约风格的展示陈列，在简单中提炼出精美的时尚感。一抹嫩绿的沙发犹如春季萌发的新芽，独树一帜的风采却成为空间最精彩的一笔。

RGB=221,224,217 CMYK=16,10,15,0
RGB=192,196,73 CMYK=34,17,81,0
RGB=127,100,29 CMYK=56,60,100,13
RGB=61,35,10 CMYK=68,80,100,58
RGB=132,125,115 CMYK=56,51,53,0

轻柔感的展示陈列设计技巧——家具展厅的趣味设计

家具展示陈列设计要以视觉感受为主。首先要消费者置身空间中感受到家的温馨，然后通过展厅风格的品位吸引消费者，从而达到宣传家具品牌，及令消费者产生强烈购买欲的目的。

◆ 作品表现出繁中显简的展示方式，欧式风格、亮丽的地板以及高雅的紫灰色，无处不体现陈列所表达的舒适、时尚之情。

◆ 欧式风本就带有一定的历史风情，而大型的画作以及精美的线条就是其最好的体现，令展示空间更具有真实性。

配色方案

双色配色	三色配色	五色配色

轻柔感的展示陈列设计赏析

7.3 沉稳

　　"沉稳"感的展示陈列是将空间的鲜明感降低，让展示空间在沉稳中散发着独特的内涵魅力，让空间的升华给予商品较强的想象感，既具有艺术感染力，又具有较强时代性的展示陈列设计，能够在琳琅满目的展示空间中脱颖而出。

　　特点：

◆　氛围较为稳重。

◆　色彩较为单一。

◆　陈列造型较为简易大方。

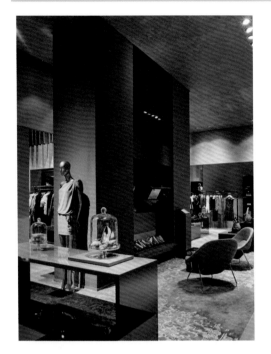

设计理念：本作品采用复式形式打造，让空间视觉感更加宽阔、气派。

色彩点评：空间统一使用灰色和褐色的基调营造出时尚、尊贵的氛围。

■ 空间使用多种陈列手法，将鞋子用玻璃罩住，犹如珍宝一样，更能凸显出其高贵。

■ 挂式展示的服装，可将商品的优点一览无遗地呈现给消费者，方便消费者根据自己的喜好进行挑选。

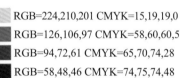

RGB=224,210,201 CMYK=15,19,19,0
RGB=126,106,97 CMYK=58,60,60,5
RGB=94,72,61 CMYK=65,70,74,28
RGB=58,48,46 CMYK=74,75,74,48

本作品明亮的白色墙体、浅棕色的裂纹地板、绒毛的椅子将环境塑造得较为沉稳尊贵；金色边框的展示架与黑灰色的展示桌能够很好地突出商品，散发着前卫时尚感。

■ RGB=111,117,129 CMYK=65,53,43,0
RGB=232,232,232 CMYK=11,8,8,0
RGB=206,191,175 CMYK=23,26,30,0
RGB=148,126,113 CMYK=50,54,0
■ RGB=137,22,17 CMYK=48,100,100,22

本作品空间属于紧凑型的展示陈列，将丰富的商品尽量地展现给消费者。所选用的折叠式陈列和悬挂式陈列能使空间看起来更加整齐，又能让消费者对所示商品一目了然。

■ RGB=78,77,75 CMYK=73,67,65,23
RGB=93,171,193 CMYK=65,21,24,0
RGB=203,97,47 CMYK=26,73,88,0
■ RGB=68,71,112 CMYK=84,79,41,4

沉稳感的展示陈列设计技巧——奢华的表现力

奢华的表现不仅是材质的对比和色彩的协调，更包含了设计师的创造力和细致装饰，看似简单的造型却能展示出非凡的质感。

◆ 作品是奢侈的展厅设计，橘红色的视觉感张扬着贵族的高档优雅，更能提升展厅的氛围，吸引更多的观赏者。

◆ 硕大的流苏灯帘，使空间感更加雄伟气派，引来更多的来往行人。

配色方案

双色配色	三色配色	五色配色

沉稳感的展示陈列设计赏析

7.4 巧妙

　　"巧妙"感的陈列空间犹如一张精美的画作，以优美的创作吸引更多的观赏者。空间是以形式美为表现主题，将空旷的环境装饰得更加丰富、多姿多彩，让人流连忘返，同时能够对陈列商品进行有效宣传。

特点：

◆ 具有较强的艺术性。

◆ 造型较为独特新颖。

◆ 拥有强烈的视觉冲击感。

设计理念：本作品是复式形式的体育用品店，宽阔的空间感能够使人的心情更加舒适。

色彩点评：空间使用中性的色彩更具亲和力，展品明亮的色彩又把空间点缀得更加明亮。

❶ 实木的座椅以及地板等，都呈现出自然的清新感，塑造出贴近生活的空间氛围。

❷ 镜面形式的天花设计，把空间展示品进行全新的反射，营造出丰满、宽敞的视觉感。

❸ 空间设计是一个综合立体空间，大大提高了其观赏价值。

RGB=228,212,202 CMYK=13,19,19,0
RGB=144,151,170 CMYK=50,38,25,0
RGB=156,99,88 CMYK=47,68,64,3
RGB=182,29,50 CMYK=36,100,85,2

本作品空间应用铝片缠绕成巨大的铝卷贯穿整个空间，给人带来强烈的视觉冲击感，也使展示空间的艺术感更为强烈。

RGB=204,204,204 CMYK=23,18,17,0
RGB=111,103,92 CMYK=64,59,63,8
RGB=110,163,147 CMYK=62,25,46,0
RGB=172,136,102 CMYK=40,50,62,0
RGB=28,22,22 CMYK=82,82,81,68

本作品镶嵌在墙体的展示柜非常独特，层层递进的分割形式，使空间既独特又有层次感；而彩色圆形图案仅是供人休息的椅子，看上去既奇幻又亮丽。

RGB=200,222,219 CMYK=26,7,16,0
RGB=38,76,2 CMYK=84,58,100,34
RGB=122,44,70 CMYK=56,93,62,19
RGB=0,0,2 CMYK=93,89,87,79
RGB=169,135,12 CMYK=43,49,100,1

巧妙感的展示陈列设计技巧——单一色调的亮丽感

现如今，人们使用单一色调铺设展厅是一种较为普遍的方法，而单一的色调不但容易把握和发挥，也更容易使环境和谐统一。

◆ 左图在墙体打造出多种长方形的线条展格，每个展格空间都装有特定的照射灯，既美化了空间，又能凸显出展示商品的特性。

◆ 右图空间面积较大，每隔一段距离就会设有相应的导购台，方便消费者了解商品的详细信息，起到了很好的宣传作用。

配色方案

| 双色配色 | 三色配色 | 五色配色 |

巧妙感的展示陈列设计赏析

7.5 怡悦

"怡悦"感的展示陈列主要是以陈列空间色彩的形式进行表达。从人对色彩的感知性出发，研究色彩与消费者心理的关系，结合一定的艺术形式美来抓住消费者的视线，强调所展示商品的意义。

特点：

- ◆ 强调空间的中心感。
- ◆ 使消费者更容易找到目标。
- ◆ 缓解人的视觉疲劳。
- ◆ 加强了色彩的引导功能。

设计理念：本作品是展示空间中的一个部分，小小的区域却承载着无尽的内涵，黑色背景具有无尽的想象。

色彩点评：黑、白是永远不会过时的色彩基调，又因为黑色与白色具有较强的跳跃性，因此用灰色做调和使空间更加沉稳。

🔘 空间商品选用悬挂式展示，将服装整体形态彰显无遗，也能够让消费者一目了然地感受到它的风采。

🔘 服装下方装设一个圆形平台，服装犹如舞台上的表演者，为简单的环境增添丰富的内涵。

🔘 空间使用聚光灯照射，能够更加清楚地展示空间的主体物。

RGB=95,233,239,242 CMYK=11,5,5,0
RGB=157,155,143 CMYK=45,37,42,0
RGB=84,84,84 CMYK=72,65,62,17
RGB=2,2,2 CMYK=92,87,88,79

本作品使用圆形展台进行女士商品展示陈列，环环相扣的形式既可以节省空间，又能展示更多的商品，使空间感更加强烈。

RGB=201,206,242 CMYK=25,19,0,0
RGB=252,250,245 CMYK=2,3,5,0
RGB=223,129,70 CMYK=16,60,75,0
RGB=33,135,230 CMYK=78,42,0,0
RGB=0,3,10 CMYK=94,90,83,76

本作品空间整体采用圆形为设计原理，天花板垂下的吊灯如星光般璀璨，再与淡紫色的地毯相呼应，使空间氛围更加温馨舒适。

RGB=130,119,113 CMYK=57,54,53,1
RGB=234,236,231 CMYK=10,6,10,0
RGB=168,154,169 CMYK=41,41,25,0
RGB=93,61,74 CMYK=68,80,60,25
RGB=154,102,54 CMYK=46,65,88,6

怡悦感的展示陈列设计技巧——色彩所形成的奇妙反响

　　色彩是引导顾客进入店面的主要因素，色彩掌握得好坏直接影响顾客对商品的购买行为，因此在陈列设计中要特别注意色彩的运用。

　　◆　作品是儿童展厅设计，鲜明的柠檬黄环绕整个空间，给人带来明朗、欢快的心情，墙体绘画多色的抽象作品也恰好符合儿童童真心理的主题。

　　◆　绿色的展厅环境不仅能够带来清新、自然的环境感，又能营造出舒适、安宁的氛围，而且对人的眼睛还会起到很好的保护作用。

配色方案

双色配色　　　　　　　　三色配色　　　　　　　　五色配色

怡悦感的展示陈列设计赏析

7.6 清爽

　　"清爽"感的展示陈列是以动、静结合的陈列手法进行展示，"动"是用光所产生直接或间接的暗示来增强视觉效果，达到展示中引导的作用；"静"是空间不同种元素构成装饰空间、活跃空间的功能性，充分展示出造型给人带来的动感。

　　特点：

◆ 具有较佳的视觉效果。

◆ 提升对展品的印象。

◆ 给人以安定、自然的氛围感。

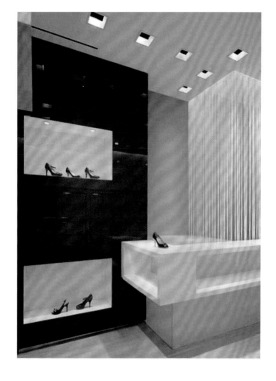

设计理念：本作品运用独特的设计理念打造出一个精简灵性的时尚空间。

色彩点评：空间中的色彩分深浅两种形式，将淡蓝色与洋红色拼接在一起，使空间整体清爽与华丽并存，使人印象深刻。

🟦 大型的深紫色烤漆展柜，没有过多地承载商品，而是精湛地仅摆放几只高跟鞋，令人感觉产品更加高端。

🟦 展示台旁装饰的大型流苏帘，悄悄夺走了展示的光芒，又为空间增添一些浪漫的气息。

RGB=230,238,240 CMYK=12,5,6,0
RGB=169,156,137 CMYK=40,38,45,0
RGB=127,139,139 CMYK=57,42,42,0
RGB=107,31,52 CMYK=56,96,71,32

本作品统一的灰白色使用，塑造出干练清爽的空间感；在中间最为显眼的地方摆放深色的展示台，更能引起人的注意力，进而增加商品的销量。

RGB=220,207,198 CMYK=17,20,21,0
RGB=229,229,229 CMYK=12,9,9,0
RGB=125,124,122 CMYK=59,50,49,0
RGB=34,33,31 CMYK=82,78,79,61

以黑白两色相搭配，颜色简洁明亮，使空间整体简约大气，综合性的展示陈列将多种商品统一进行展示，节省空间、经济实惠。

RGB=215,209,195 CMYK=19,17,24,0
RGB=226,224,222 CMYK=14,11,12,0
RGB=86,86,93 CMYK=73,66,57,13
RGB=78,79,73 CMYK=73,65,68,24

清爽感的展示陈列设计技巧——纯净环境氛围

以简约来表明橱窗的主题可以更直接地突出展示形象，虽然简洁却不失优雅，能够更加容易地被消费者信赖。

◆ 空间使用参差不齐的柱形作为商品展示台，将珠宝首饰摆设其上犹如光芒万射的星光，具有魅力十足的优雅感。

◆ 作品以浪漫风格为主，背景所采用的流苏帘仿佛是漫天飞舞的花瓣，给空间增添惟妙惟肖的灵动性。

配色方案

双色配色	三色配色	五色配色

清爽感的展示陈列设计赏析

7.7 温和

　　"温和"感的陈列设计可分为实体和虚拟两种。实体，环境的氛围所带来的清晰明度；虚拟，环境给人带来丰富的情感思维。两种各具特色的表达手法，能够令空间的节奏感更加美妙，使空间显得流动自如，从而更好地提升空间效果。

　　特点：

◆ 提升空间的内在气质。

◆ 强调柔和平静的感觉。

◆ 丰富的视觉传达效应。

◆ 强烈的功能性。

◆ 富有强烈的文化底蕴。

设计理念：店内将不同季节的衣服分别展示在楼上、楼下两个区域，这样的展示方式不仅不会显得商品杂乱，反而会令人感觉更为整齐、清晰。

色彩点评：泥灰色的地板、旧木色的天花和淡黄色的天花桥梁，把空间塑造得更具柔和美，令人感觉更为舒适。

🔴复式空间边缘选用仙人掌作为格挡，既能保证空间的安全性又能绿化环境。

🔴空间整体使用裸露的水泥以展现它的自然感，不会让人感到过多的烦琐。

RGB=228,229,224 CMYK=13,9,12,0
RGB=215,199,174 CMYK=20,23,32,0
RGB=156,116,88 CMYK=47,59,67,2
RGB=65,83,55 CMYK=77,59,85,271

本作品精心雕琢的陈列柜和巧妙插入的展示盒，成功地把展示品清晰地展示给顾客；暖黄色的空间氛围在无意间给人带来温馨感。

RGB=240,196,111 CMYK=10,28,62,0
RGB=189,114,30 CMYK=33,64,98,0
RGB=124,89,53 CMYK=56,66,87,17

本作品是一家儿童服装店，空间分为多个区域进行展示陈列，运用拱形门把空间连接为一个整体，拱形门两侧分别设有对称的展示墙和镜面陈设，既便于顾客观看服装效果，又起到装饰空间的作用。

RGB=241,234,215 CMYK=7,9,18,0
RGB=201,172,135 CMYK=27,35,48,0
RGB=223,124,92 CMYK=15,63,61,0
RGB=110,102,85 CMYK=64,59,67,10

温和感的展示陈列设计技巧——光影的视觉感

光影在现实生活中会经常出现，通过光影反映出来的效果在展示陈列中的运用也非常广泛，它可以满足人们对审美和精神的需求。

◆ 作品通过简约的设计理念和独特的视觉效果将橱窗展示的内敛魅力凸显出来，形成精简而不简单的视觉效果。

◆ 橱窗将朦胧梦幻的树枝光影作为橱窗背景，而内部以简单的不锈钢展架进行商品展示，错落有致的摆设，为空间营造出层次的美感。

配色方案

双色配色	三色配色	五色配色

温和感的展示陈列设计赏析

7.8 兴奋

"兴奋"感的展示陈列设计不仅需要良好的空间环境，还要有和品牌气质相符合的氛围感，而且空间视觉引导和心理感觉都要在一定程度上满足消费者的购买欲望，同时也要注意空间设计的合理性。"兴奋"感的展示陈列更适合女性商品的陈列。

特点：

◆ 为空间营造热烈氛围。

◆ 格局空间引导消费者视线。

◆ 能够凸显出展示品牌形象。

◆ 能够隐性地加强消费力度。

◆ 空间与品牌具有强烈的呼应性。

设计理念：本作品采用搭架棚的形式作为展示空间的风格。

色彩点评：原有的本色再融入一些白色和实木色，令空间的视觉氛围格外舒心。

🔵为了打造简洁大方的气质，顶棚采用"原始"装饰，为空间塑造一种没有束缚感的韵味。

🔵空间以不同功能的陈列组合成一个整体，使空间气氛看起来活跃而不繁乱。

RGB=247,247,247 CMYK=4,3,3,0

RGB=224,215,208 CMYK=15,16,17,0

RGB=191,175,150 CMYK=31,32,41,0

RGB=21,20,26 CMYK=88,85,76,67

本作品是综合性展示陈列，多种商品统一展示，为消费者提供更多的选择机会；金色的椅子与人头雕像融入展示中，使空间增加了独特的艺术气息，也提升了整体的艺术品位。

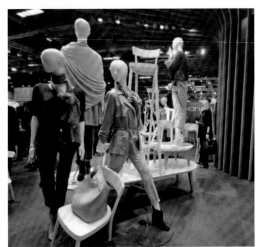

空间将椅子呈罗列式摆放，起到了点缀的作用，而形态生动的人形模特，又将不同的服装特点完美地展现出来，使气氛更加热烈。

■ RGB=101,149,160 CMYK=65,34,35,0

RGB=222,215,209 CMYK=16,16,17,0

■ RGB=226,181,86 CMYK=16,34,72,0

■ RGB=114,95,65 CMYK=60,62,79,15

■ RGB=70,54,55 CMYK=72,76,70,40

■ RGB=254,243,215 CMYK=2,7,20,0

■ RGB=168,131,87 CMYK=42,52,70,0

■ RGB=120,118,106 CMYK=120,118,106

■ RGB=9,6,1 CMYK=90,86,89,77

■ RGB=167,77,53 CMYK=41,81,86,5

兴奋感的展示陈列设计技巧——主题的烘托

　　橱窗展示多以主题形式进行表达，首先设计出一个大的构想，再进行分支表达，这样一来，能够让空间表现得更为饱满和具有丰富主题的张力，更能成功地表达出主题思想。

　　◆　作品是以时尚豹纹为主题的橱窗设计，动感、知性的女性人形模特造型，烘托出服装的人性化魅力，也能衬托出它的"野性"美感。

　　◆　作品是将不同的时间段分别展示男、女服装，男士服装展现出个性潮流，红黑色的鞋子搭配是展示套装中的一个亮点，更能凸显出青春活力的气息。

配色方案

双色配色	三色配色	五色配色

兴奋感的展示陈列设计赏析

7.9 活泼

　　"活泼"感的展示陈列设计主要是高饱和与高明度色彩的运用，需要注意整体色彩的描绘对人产生的印象和对风格形象的表达，才能轻松演绎品牌的时尚感，使其脱颖而出。

　　特点：

◆　为消费者留下明朗的视觉印象。

◆　划分明确、条理清晰。

◆　具有较强的融合性。

设计理念：本作品中的色彩令人印象深刻，简单的色彩将空间划分出层次，简约而不简单。

色彩点评：空间使用蓝色、粉色、黄色进行区域划分，令空间更富有层次感。

① 不同颜色区域摆放不同类型的商品，蓝色区域商品显得更为沉稳，粉色与黄色区域则显得更为活跃。

② 黄色的展示桌高于粉色的展示桌，它们的摆放恰好构成空间层次的穿插感，使空间更加美妙。

RGB=211,212,206 CMYK=21,15,18,0
RGB=133,115,93 CMYK=56,56,65,3
RGB=102,97,94 CMYK=67,61,60,9
RGB=63,42,41 CMYK=71,79,76,51

进入店内首先映入眼帘的就是儿童商品展示陈列，整体以黑色背景衬托白色的展示柜，再以产品的色彩进行空间点缀与展示，营造出清新活泼的整体空间。

RGB=240,240,238 CMYK=7,5,7,0
RGB=195,214,208 CMYK=28,11,20,0
RGB=115,100,69 CMYK=61,59,78,13
RGB=11,11,9 CMYK=89,84,86,75
RGB=10,155,172 CMYK=78,25,34,0

本作品采用开放式的展台用于陈列，更具直观性，很多概念可以传达给顾客；上、下楼衔接的滑梯成为该作品的一大亮点，也是店内吸引顾客的娱乐设施。

RGB=208,203,197 CMYK=22,19,21,0
RGB=118,112,124 CMYK=62,57,44,1
RGB=173,148,107 CMYK=40,43,61,0
RGB=147,142,146 CMYK=49,43,37,0

活泼感的展示陈列设计技巧——别致的造型

　　别致的橱窗既是门面的形象，又是店面的第一展厅，巧用布景元素，以背景装饰进行衬托，再配以合适的灯光及色彩，可以达到一个综合性的表达形式。

◆　空间整体呈现一种金属的质感，而最令人瞩目的还是造型优雅、逼真的马匹形象，由多种大小不同的金属组建而成，使造型更具立体感，亦塑造出活灵活现的视觉空间。

◆　橱窗空间将多个箱包摆设成不同形式，既能让人从多个角度观察，又能起到装饰空间的作用。

配色方案

双色配色	三色配色	五色配色

活泼感的展示陈列设计赏析

7.10　庄重

　　"庄重"感的陈列空间主要是材质的选择和展示的造型，材质的选择和展示的造型是营造空间氛围的重要元素。而庄重的展示陈列多选用实木材质和白色烤漆材质，这些材质多表现在展示柜、展示墙以及地板的应用上，能够让消费者体会到舒适、亲切的感觉，进而吸引更多的消费者。

　　特点：

◆　环境较为整洁、宽敞。

◆　材质选择能够传达出空间的内涵气质。

◆　具有较强的物理性能。

设计理念：该作品使用木质拼搭成展示墙，而木质本身所呈现的纹理能够增强空间的亲切感。

色彩点评：原木色的空间设计，既塑造出空间的自然感，又呈现出一种向往自然的氛围。

① 空间将多个方格空间嵌入墙内做商品展示格，这样的嵌入手法能够节省空间，也不会给空间构成杂乱的感觉。

② 每个空间都会有特定的灯光照明，不仅能够突出展示空间，还会将商品呈现得更为耀眼。

③ 金属镶边的展示格在灯光的照射下显得格外明亮、时尚，从而提升了空间的艺术品位。

RGB=249,250,212 CMYK=6,0,24,0

RGB=182,167,112 CMYK=36,34,61,0

RGB=197,139,93 CMYK=29,52,65,0

RGB=72,37,12 CMYK=63,82,100,53

本作品空间保持实木原有的魅力和优雅，从地面到天花的豪华大气设计，给展示空间营造出独特的美感。

RGB=253,237,20 CMYK=8,5,85,0

RGB=249,172,14 CMYK=4,42,90,0

RGB=174,100,25 CMYK=40,69,100,2

RGB=44,32,18 CMYK=75,78,93,63

RGB=80,180,195 CMYK=66,14,27,0

本作品使用圆形和方形的展示柜进行珠宝展示陈列，抓住了美观性与简约性的兼并融合，令展示品更加优雅、时尚。

RGB=217,218,218 CMYK=18,13,13,0

RGB=104,98,69 CMYK=65,58,78,15

RGB=23,22,27 CMYK=87,84,76,66

庄重感的展示陈列设计技巧——精美的背景

橱窗的本质是促进商品销售，同时体现一个品牌的形象，而且橱窗中融入了多种元素，如造型、灯光、色彩等，使整个展示空间形成一个整体。

◆ 两幅作品是同一个香水橱窗展示，精美奢华的背景衬托出商品的高贵价值，营造出无与伦比的美感。

◆ 作品进行的是服装展示，令人叹为观止的金黄色背景，在无形中彰显出商品的价值。

配色方案

双色配色　　　　　　　　三色配色　　　　　　　　五色配色

庄重感的展示陈列设计赏析

7.11 热烈

　　"热烈"感的展示陈列多体现在服装陈列中，空间的氛围也是多彩艺术性与功能性的融合统一，将空间达到一种美的升华。而在表达程度上主要是依赖鲜艳的色彩对空间的发挥，或是运用鲜艳的服装进行点缀，使空间产生"先声夺人"的效果。

特点：

◆ 色彩与风格具有一致性。

◆ 色彩能够为空间提升温度。

◆ 利用不同的明度展现设计的独特美感。

◆ 空间造型给视觉带来非凡的艺术性。

设计理念：本作品空间以流动的曲线构成空间整体造型，将空间的别致、热烈氛围呈现在消费者眼前。

色彩点评：空间运用白色和红色，通过光照营造出一种奇妙的流动感。

🕐 灯光对展示商品的特定照射，将商品的内涵及品质更加清晰地凸显出来。

🕑 空间的整体氛围较为和谐统一，炽热的红色将空间笼罩得更加温馨。

RGB=241,234,216 CMYK=7,9,18,0

RGB=187,139,117 CMYK=33,51,52,0

RGB=212,58,10 CMYK=21,89,100,0

RGB=156,7,1 CMYK=44,100,100,13

本作品空间灰色的气氛总会给人带来沉闷、压抑感。设计师选用红色的沙发和墙面进行调和，令空间焕然一新，看起来也更加活跃、明亮；而阶梯式的展示架也为空间增添不少时尚感。

■ RGB=218,210,187 CMYK=18,17,28,0

■ RGB=99,95,83 CMYK=67,60,67,13

■ RGB=139,143,142 CMYK=52,41,40,0

■ RGB=211,57,47 CMYK=21,90,85,0

■ RGB=224,175,116 CMYK=16,37,57,0

本作品是整齐有序的展架陈列展示，精心设计的空间将每个商品都设有独立的展示空间，既能清晰地展现出商品的特性，又能凸显出圣诞前夕的生活状态。

■ RGB=230,199,145 CMYK=14,25,47,0

■ RGB=153,173,136 CMYK=47,25,52,0

■ RGB=119,62,17 CMYK=53,79,100,28

■ RGB=169,1,0 CMYK=41,100,100,7

红色的视觉感最为强烈，主要表现在高纯度的效果时，能够瞬间引起人们的注意，

也是众多色彩中最为抢眼的颜色。在展示陈列中如果使用红色，会给消费者带来一种温暖、热烈的感觉，同时又能很好地起到宣传展示品的作用。

◆　橱窗背景使用一抹艳丽的红色，给人一种隆重且热烈的出场气氛。

◆　橱窗空间将三个几何造型的展示台连成一线，不仅节省空间，而且还非常美观、时尚。

配色方案

| 双色配色 | 三色配色 | 五色配色 |

热烈感的展示陈列设计赏析

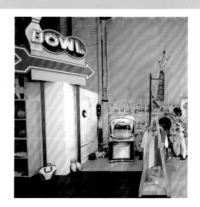

7.12 文雅

"文雅"感的展示陈列以设计特定的构成手法进行展示，使空间显得更具有秩序，不能随意发挥，否则会给空间造成杂乱无序的视觉感。"文雅"感的展示陈列方法有中心陈列、单元陈列、特写陈列、综合陈列以及配套陈列等。

特点：

◆ 具有飘逸轻柔的特性。

◆ 形成一种视觉与触觉融为一体的质感。

◆ 色彩清凉、舒适，为空间带来宁静感。

◆ 灯光与材质构成特殊的视觉效果。

设计理念：本作品属于简约风格的空间设计，既简洁又时尚。

色彩点评：空间黑、白、灰的组合装饰呈现出一种稳重的成熟感，很符合男士服装陈列的主题。

🔘 黑色展架以及展示台设计体现出高贵大气的特点，将展示商品衬托得更加尊贵。

🔘 明亮的灯光与黑色的展示台形成强烈的对比，把商品的特点显露无遗，极大地吸引了消费者的注意力。

🔘 不同的商品分别在不同的区域展示，恰到好处地划分出展示品的种类，可以使消费者更为直接地寻找商品。

RGB=211,212,206 CMYK=21,15,18,0
RGB=133,115,93 CMYK=56,56,65,3
RGB=102,97,94 CMYK=67,61,60,9
RGB=63,42,41 CMYK=71,79,76,51

本作品的空间使用木质做展示陈列柜、刺绣图案进行装饰，既可以使空间承载更多的展示品，又使空间显得更为雅致、舒适。

RGB=222,210,184 CMYK=17,18,30,0
RGB=127,109,85 CMYK=58,58,69,6
RGB=90,75,42 CMYK=65,66,92,31
RGB=25,23,26 CMYK=85,83,78,66

本作品用大型展柜将衬衣统一展示，将同种颜色叠放在一起，再由浅入深地依次陈列，整体看起来既美观又极大地节省了空间。

RGB=193,181,155 CMYK=30,28,40,0
RGB=123,101,78 CMYK=58,61,71,10
RGB=240,241,225 CMYK=8,4,15,0
RGB=21,7,4 CMYK=83,87,89,76

文雅感的展示陈列设计技巧——点缀元素

　　最具魅力的橱窗设计能与消费者心理构成对话，使消费者达到满意。下面的作品中主要是以模特形象进行展示，它们用肢体语言表达出商品的魅力，更能清晰地表明消费者的心理需求。

◆　作品所采取的是温婉路线，无论是模特的坐姿或站姿都能展示出商品的优雅感，构成一幅女子午后闲聊的美景。

◆　橱窗以漫天飞舞的气球塑造出唯美的浪漫景象，白色的空间点缀一抹绿色，以增添清新自然感，人形模特优雅的身姿更为橱窗增添了迷人气息。

配色方案

双色配色	三色配色	五色配色

文雅感的展示陈列设计赏析

7.13 神秘

　　"神秘"感的展示陈列主要是强调陈列的表现方法，利用墙体空间及宽广的路线进行大量的设计及陈列，通过增强环境来引领人的视线，以视觉信息的方式突出主要信息，这是一种对现代信息较为合理的传达方法。

特点：

◆　具有强烈的独特性、创新性。

◆　具有让人过目不忘的视觉感。

◆　能够突出商品个性的风格化。

◆　拥有强大的销售功能。

设计理念：该作品用独特的实木造型将商品衬托得更富有气质。

色彩点评：将浅色灵活运用，营造出不焦不躁的视觉氛围。

❶实木的展示架奠定了空间的整体基调，细密与粗糙共存的设计塑造出空间的立体感。

❷内敛而含蓄、清新而淡雅的环境，映照出展示空间的张力。

RGB=215,216,204 CMYK=19,13,21,0
RGB=190,147,97 CMYK=32,46,65,0
RGB=151,123,83 CMYK=49,54,73,2
RGB=127,118,103 CMYK=58,54,60,2

本作品使用柔和的线条装饰整个空间，将展示架嵌入墙体看起来非常独特；黑色、白色和金黄色的组合模式为空间增添了高贵的奢华感，同时也提升了空间的艺术品位。

RGB=218,208,207 CMYK=17,19,16,0
RGB=184,147,66 CMYK=36,45,83,0
RGB=9,4,1 CMYK=90,87,88,78

本作品是以女性柔美为主题的珠宝展示，空间分别采用明、暗两种灯光，将主灯光打在展品上，更能突出展示品的尊贵感，微微散发的蓝色和绿色的柔光，给人一种神秘的感觉。

RGB=206,205,187 CMYK=23,18,28,0
RGB=8,69,55 CMYK=91,62,81,37
RGB=14,95,138 CMYK=90,63,34,0
RGB=170,200,224 CMYK=38,16,9,0

神秘感的展示陈列设计技巧——创意的灵动性

橱窗的创意展示是引领消费者进入店面的主要元素。如果设计得平淡乏味，不但不会引起人们的注意，反而会造成相反的效果。

◆ 作品中翅膀的装饰恰好能够衬托出纱巾的飘逸感。展示商品和装饰造型的颜色与浩瀚星空的背景相辅相成，令空间更加丰富、奇妙。

◆ 作品中橱窗空间设计以一对翅膀作为统一的主体，可以将不同的商品进行展示，使整体更加和谐。

配色方案

双色配色　　　　　　　三色配色　　　　　　　五色配色

神秘感的展示陈列设计赏析

7.14 淳朴

"淳朴"感的展示空间主要是以展示元素为主要表现，而展示元素并非展示品，而是通过展示元素为媒介，加以艺术手法的表现向顾客传达展示信息，使消费者与空间产生共鸣。

特点：

◆ 具有便捷的功能性。

◆ 较为经济。

◆ 颜色较为清淡、安逸。

淳朴感的展示陈列

设计理念：本作品空间采用开放式的展示空间和多种展示方式的结合，使空间彰显出多元化。

色彩点评：白色的空间面积再融合一些浅蓝色，使空间更加舒适。

① 大面积的窗户设计，能够使空间感更加宽阔、明亮。

② 展示台将叠放的衣服整齐地排列在眼前，可以方便顾客查找适合的商品。

③ 几瓶花束的装点，让空间骤然焕发清香的自然气息，也为空间增添了生机与活力。

RGB=211,212,206 CMYK=21,15,18,0

RGB=133,115,93 CMYK=56,56,65,3

RGB=102,97,94 CMYK=67,61,60,9

RGB=63,42,41 CMYK=71,79,76,51

本作品使用墙体陈列进行商品展示，并使用灯光来划分空间的主次。一盏盏射灯打在展示商品上，令商品犹如舞台上的主角，完美地展现出它所存在的优美姿态。

RGB=202,193,144 CMYK=27,23,48,0

RGB=0,0,0 CMYK=93,88,89,80

RGB=112,105,76 CMYK=63,57,75,10

本作品运用多种展示形式进行商品陈列，可以更好地突出展示商品的特性。以黑白两色相互搭配，颜色简洁明亮，使空间整体简约大气，综合性的展示陈列将各种商品统一展示，节省空间、经济实惠。

RGB=201,212,219 CMYK=25,13,12,0

RGB=168,155,138 CMYK=41,39,44,0

RGB=18,27,32 CMYK=90,82,75,63

RGB=73,65,52 CMYK=71,68,78,37

淳朴感的展示陈列设计技巧——颜色的变换

橱窗色彩运用得恰到好处是提升店内人气的最有效方法，也是对展示商品的无声广告，直接为品牌塑造美好形象。橱窗颜色的变换是根据所要展示商品相互协调而达成，能更好地体现橱窗场景的生机感。

◆ 作品中空间颜色较为清冷，能够平定人们燥热的心，又能与展示商品形成很好的融合。

◆ 作品中使用树枝做空间统一主体，又用橘红色展台点缀空间，使空间氛围更加温馨，也更能引起流动人群的注意。

配色方案

双色配色	三色配色	五色配色

淳朴感的展示陈列设计赏析

7.15 清秀

　　"清秀"感的展示陈列中色彩占有很重要的位置。色彩的表现形式可分为色彩的均衡呼应、色彩的对比、明度的对比和色彩的气氛。而"清秀"感的展示陈列主要是讲述色彩的均衡感，为了避免环境过于单一，可以让整体与局部产生有机的关联，在色彩与展示陈列上形成相互呼应的关系，进而达到统一的均衡感。

　　特点：

◆　具有透明采光的特性。

◆　空间氛围多采用纯洁的白色调。

◆　展示陈列较为整洁有序。

设计理念：本作品使用几何图形做空间框架，多种框架的结合把空间的层次感呈现得更加丰富。

色彩点评：红色与白色的经典搭配呈现出一种不俗的经典，图中右侧的大面积红色搭配左侧小面积红色，协调而舒适。

❶ 不规则几何体在空间的蔓延令整个空间极为丰富、饱满，加上反光材质在灯光的照耀下，营造出一种柔和的温馨感。

❷ 棕色的实木地板装饰，不仅不会产生强烈的反光，反而会为空间的飘浮感起到稳定的作用。

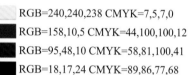

RGB=240,240,238 CMYK=7,5,7,0

RGB=158,10,5 CMYK=44,100,100,12

RGB=95,48,10 CMYK=58,81,100,41

RGB=18,17,24 CMYK=89,86,77,68

本作品整体使用黑、白、灰色打造简约前卫的空间，将一个个圆形展示柜嵌入墙体，前卫又新颖，为来往的顾客塑造了出人意料的惊喜感。

RGB=229,230,224 CMYK=13,9,12,0

RGB=1,1,1 CMYK=93,88,89,80

走进店铺好像走进了博物馆，清凉、纯净的空间，不同景象呈现出一种神秘的色彩。

RGB=18,119,163 CMYK=84,48,26,0

RGB=205,179,22 CMYK=28,30,94,0

RGB=220,220,222 CMYK=16,12,11,0

RGB=206,206,204 CMYK=23,17,18,0

清秀感的展示陈列设计技巧——场景的视觉感

橱窗展示的场景是将展示商品构成一个情节性、有内涵的景象，能够充分地展示商品使用的情形以及功能和外观上的特点。

◆ 将珠宝展示在红毯上，上方装设多种相机造型，令珠宝展示犹如一颗璀璨的明星，也为橱窗展示打造出生动、形象的视觉感。

◆ 白色的旋转楼梯犹如一个恢宏的入口，引起无限的遐想。灯光的照射，令珠宝显得更加光辉明亮，也为橱窗景象增添了无限光彩。

配色方案

双色配色	三色配色	五色配色

清秀感的展示陈列设计赏析

第8章 展示陈列设计的秘籍

展示陈列包括展墙陈列、展柜陈列、橱窗陈列等，如何能让展示陈列吸引眼球？怎样设计出精美的展示柜？怎样把橱窗展示技巧淋漓尽致地表现出来？只要掌握了展示陈列的方法和技巧，设计起来便会容易许多。

◆ 突出展示就要抓住展示中心，再通过一些元素的引导，使视觉感增强。

◆ 展示柜陈列运用灯光的配置，才能烘托出精美的细致感。

◆ 橱窗设计是一门综合艺术，只有将场景、灯光、色彩等元素结合运用，才能使橱窗突出耀眼。

8.1 如何让展示陈列凸显出强烈的时代气息

把展示内容与艺术性完美结合，契合大众的喜好将展示陈列的不同形式以不同的风格展示出来，能够避免环境的枯燥乏味，也可以减少顾客的视觉疲劳。

该作品沉淀着历史的幽香，古老、裸露的砖墙背景，以及怀旧木门，都呈现出浓郁的文化气息。

- 本橱窗属于男士服装展示陈列，深沉、厚重的氛围将男人成熟韵味凸显出来。
- 空间将橱窗展示设计成一个单独的陈列空间，能够更好地体现橱窗主题。
- 橱窗中心装饰的盆景，为空间赋予清新的氛围和活力的生机感。

本作品是光影与人形模特组合而成的橱窗陈列设计，主要是以光影来塑造环境对顾客的影响力。

- 该作品属于现代潮流气息的服装展示陈列。
- 橱窗以倾斜模式的展示设计成为空间的一大亮点，给顾客带来不一样的视觉感受。
- 椅子上装饰不同的鲜花，给予环境清新淡雅的芬芳，也为展示商品熏陶出迷人的气质。

该作品选用模特展示出本年度最流行、时尚的服装，又能将各自服装特点凸显出来。

- 橱窗背景采用几何体将人形模特服饰展现出来，既能装饰空间的美感，又能突出该品牌的多样化。
- 空间采用上方灯光照射的手法，将几何叠加的影子——呈现在地面上，塑造出极浪漫的空间环境。

8.2 如何做到令展示陈列瞬间吸引人的眼球

展示陈列可以用焦点的形式来突出商品，率先吸引人的视线来引导消费者的注意，重点是对品牌形象的塑造，又能传达出品牌形象的信息，最大限度地强化出自身形象。

本作品采用人形模特进行商品陈列展示，可以更好地凸显商品的风格内涵。

- 将人形模特展示在空间中心，能够瞬间抓住进店顾客的眼球，对商品起到了很好的宣传。
- 展示空间将同种风格的服饰进行统一展示，不会给人造成眼花缭乱的视觉感。
- 空间环境使用聚光灯的照明形式，把每个展示部分都形成一个焦点，让空间感更加具有戏剧性。

本作品是秋季推出最具特色的商品陈列。

- 橱窗采用层叠结构展示商品，能够令宽阔的空间富有强烈的视觉层次感。
- 姿态优美的人形模特既散发出本身的优雅气质，又衬托出商品的优良品质，为产品起到了很好的展示作用。
- 镜面拼搭成的闪亮墙体，瞬间提升了整体空间的气质，也为空间赋予了典雅的奢华感。

本作品属于简洁的陈列设计，将服装精简的时尚感展现出来。

- 空间的环境使用黑、白色瓷砖的组合作为背景，恰好与服装的条纹图案构成完美融合，使环境视觉感更加精美。
- 侧面灯光的照射，将人形模特表现得更加靓丽，也使服装的精彩之处凸显出来。

8.3 如何把握主题式的展示陈列

主题式的展示陈列主要是以宣扬品牌形象为目的，因此在设计中要注意不同季节和不同的陈列主题要以不同的形象进行表示，从而在视觉传达上起到一定的效果来激起消费者的购买欲望。

本作品采用组合式的陈列手法，以商品的特点为主要形式，能够更好地突出产品的特点。

- 橱窗环境背景使用 LED 灯装设成背景花纹，可以加强空间的视觉感，也使橱窗在环境中更容易凸显出来。
- 地面装饰出雪景的氛围，更能体现出展示品的清新感，又给人带来美的享受。
- 展示商品中心选用展示台提高特色展示品，起到了突出的作用。

该作品使用不同的展示空间分别展示男、女商品，将其各自的特色与魅力以不同形式展示出来。

- 橱窗采用拱形结构巧妙地形成空间的整体感，将陈列品各自特点完美地塑造出来。
- 人形模特以不同形式展示出服装"立体"效果，为商品起到了很好的宣传，又可以给顾客带来详细的信息。
- 书本陈设，既独特又可以增加空间的文艺气息。

本作品采用潮流元素的陈列装饰，将橱窗环境表现得更加精彩。

- 橱窗环境采用线性灯光来凸显该商品的特色，也更容易引起人们的注意，进而留下深刻的印象。
- 人形模特站立的姿态更能凸显出商品的简约时尚，使其容易引起人们的注意。
- 环境背景装设成磁带的形状，呈现出20世纪90年代的风情，给人们带来复古的感觉。

8.4 如何让灯光在展示陈列中起到有效的视觉效果

在展示陈列中，灯光是必不可少的角色。灯光是心灵波动的音弦，因此它会对消费者心理产生一定的诉求，既能满足审美的需求，又能为展示空间营造良好的氛围。一般的照明方式可分为直接照明、半直接照明、间接照明、自然照明等。

本作品是灯光视觉展厅设计，利用灯光的不断变化给人带来不同的视觉感受。

- 大理石装饰的墙体成为空间装修的主要表现形式，能够为观赏者带来强烈的视觉冲击。
- 深邃静谧的蓝色氛围，烘托出空间的安逸之感，仿佛一切都在这一刻静止。
- 入口处的白色灯光成为空间方向的引导，也为空间增添一抹亮色。

该作品是一幅具有较强艺术性的展示空间。

- 空间使用较为柔和沉稳的灰色调，再增添一抹黄色点亮空间，使空间更为完整、舒适。
- 点、线、面结合的空间，运用灯光、金属等材质进行装饰，既起到开阔空间视野的作用，又给人赏心悦目的流畅感。

本作品是供儿童娱乐的展示空间，形象亮丽，童趣感十足。

- 弯曲的造型，将凸出的墙面设置供儿童玩耍的圆形轨道，使空间既神秘又有童真的乐趣。
- 天花装有多盏圆形镂空吊灯，给墙体投射出虚虚实实的光影，显得格外温馨浪漫。
- 绿色的空间能够缓解人的疲劳，又能对儿童的眼睛起到一定的保护作用。

8.5 怎样让展示陈列达到促进销售的目的

空间展示的目的是吸引消费者的目光。商品的配置与陈列要从顾客的角度出发，而摆放的形式要做到既美观又协调，这样才能将顾客的注意力集中到商品上。

本作品是帽子展示，大面积使用展示台的形式将商品——呈现给顾客，更方便顾客挑选。

- 墙面装饰大型商品展示牌，呈现出试戴后的形象，也起到了促进销售的作用。
- 图中左侧和前方的展示柜简约而便捷，方便商店向消费者展示所售产品，并且展示柜的高度符合人体工程学，突出了人性化的特点。

本作品是一间大型时尚元素的服装展示，是将大量的夏季服装进行陈列展示。

- 橱窗设计更为特立独行，如同一个精美绚丽的花房，精巧的布局却有十足的张力。
- 富有层次的纸品玫瑰，以细腻的独特纹理描绘出花瓣柔嫩的质感，使空间具有强烈吸引力。
- 明亮的柠檬黄与展示服装构成鲜明的对比，令展示空间具有均衡的视觉感。

本作品陈列展示的是春季推出的新款皮包。

- 橱窗内部融入了生动形象的羽毛元素，与回归自然的品牌不谋而合，而极具创新的设计更加吸引顾客眼球。
- 白色与蓝色结合的橱窗背景犹如辽阔的蓝天，再融入箱包艳丽的色彩，为环境形成一幅生机盎然的景象。

8.6 怎样才能让展示陈列设计更深化主题

主题式的展示陈列具有多变的特点，要想将展示陈列深入主题就要把握好所要展示的商品以及背景空间的合理布置，让物品与空间构成完美结合，从而加深印象，深化主题。

本作品属于套式陈列方式，将服装进行完美的搭配，再将不同姿势的人形模特陈列于空间中，生动、形象、趣味。

● 将商品以不同的方位陈列，方便把其特点毫无保留地展现出来。

● 空间使用木质装饰，给人带来一种纯净的天然感，使环境看起来更和谐。

● 将帽子以展架的形式呈现在人们的眼前，在不经意间就会引起顾客的注意。

橱窗空间使用金属架把商品极尽的美感展现在眼前，也凸显出商品的奢华、美感。

● 橱窗背景的展示牌为展示商品起到很好的宣传作用。

● 空间陈列的服装搭放形式，可以更好地体现出服装的柔美性。

● 服装、箱包、鞋子统一进行展示，将空间环境得以充分利用，也带来井然有序的条理感。

本作品是万圣节主题的橱窗陈列设计，多以南瓜元素进行装点，使其更能贴近主题。

● 环境背景使用紫光营造出神秘、浪漫的氛围。

● 婚纱在灯光的衬托下显得更加高贵、典雅，也展现出新娘步入礼堂的浪漫氛围，凸显出橱窗的唯美感。

8.7 怎样做到既立体又有层次感的展示墙

展示墙是既简单又难把握的陈列设计。商品墙体展示陈列要考虑空间的整体性，让商品的陈列摆设做到既美观又有规律，才能让顾客看起来更加舒适。

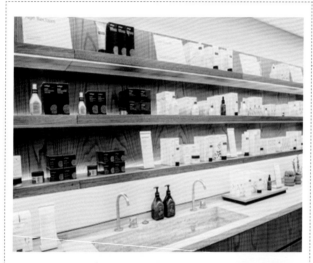

本作品运用实木的装饰墙来寓意产品纯天然的品牌形象，也能够让空间散发着纯净、自然的香气。

- 白色的展示空间恰好迎合了化妆品的主题，纯洁清爽的舒适感也能够令顾客拥有美好的购物心情。
- 展示墙前装设有大理石台面形式的洗手池，又摆设一些让顾客试用的商品，这样的设计手法可以更加方便顾客挑选商品。
- 洗手池旁放置的盆栽，可以很好地增添空间生气，又可以净化空间空气。

本作品是男士鞋品展示，使用墙体展示的方式将各种类型的鞋——展现在顾客眼前。

- 展示空间采用多个方格组成一个大型展示墙，给予空间沉稳的尊贵感。
- 展示墙的每个展示格都摆放一个展示商品，避免了因商品过多而引起的繁乱感，而这样的设计理念则会让人感觉更为舒适。

本作品用黑、白、灰来营造空间的气氛，把展示空间塑造得极为深邃、神秘，能够引起顾客的好奇心理。

- 以黑色为主导的新型设计，除了商品展示区域，其他均沉浸在神秘的黑暗中，打破了传统展示观念。
- 每个展示格都摆放一个展示商品，避免了因商品过多引起的繁乱感，而这样的设计理念会让人感觉更为舒适。

8.8 怎样把橱窗展示发挥得淋漓尽致

橱窗展示是一种商品宣传手段，可以将商品的魅力展现得美轮美奂，又能起到很好的销售效果。做好橱窗展示必不可少的是对灯光与造型的掌握，以感官形式把展示信息传达给广大顾客。

该作品通过 LED 灯创造出较强的透视空间，将空间的立体感塑造得更为强烈，很容易迎合顾客的需求。

- 简约别致的橱窗设计，为人们展现出超现实的视觉效果。
- 橱窗是几何线条构成的线、面结合，把空间划分得疏密有致、画面清晰，具有丰富的视觉感。
- 逼真的蜜蜂造型将展示商品轻轻勾起，设计得极具巧妙、精致，使氛围更加生动形象。

该作品是综合性的橱窗展示，把不同商品统一展现在橱窗内部，营造出一种组合性的展示陈列。

- 素雅的大理石空间，以及拱形的橱窗结构，给人带来了全新的视野感受。
- 橱窗内部设置独立的展示柜，使内部空间得到合理利用。
- 橱窗前的皮包与人形模特的彩虹服装具有异曲同工之妙，让整体看起来更加和谐。

本作品不仅仅表现服装展示陈列，又将植物元素融入其中，整体给人一种清新、自然的感受。

- 橱窗中人形模特以不同姿势展示出不同服装的特点，加深了顾客对品牌的印象。
- 空间将不同摆放形式的金属框架构成三角式的陈列，人形模特坐在高高的金属展架上，起到了突出展示的作用。

8.9 如何将展示陈列设计得更具趣味性

展示陈列的趣味性可以从几个方面出发：展示陈列的趣味性；展示陈列寓意的趣味性；展示体验的趣味性以及展示功能的趣味性。

该空间采用流动性的陈列架，打扫起来既方便又可以随意摆放，打破了以往的固定陈列。

- 陈列架被分为多个大小不同的陈列空间，可以容纳更多的商品进行陈列展示，令整体看起来更加美观。
- 展示架四角的造型设计，使展示空间更具艺术性，格外新颖独特。
- 空间墙体以及天花没有采用过多的装饰反而让人感觉更加朴实。

本作品采用实木塑造简约式的空间陈列展示，在简练的形式中凸显品牌的独特魅力。

- 木质展示架的立体感呈现出一种东方风情，可以瞬间吸引人的眼球。
- 重复式的展示形式，可以呈现给顾客一个无拘无束的展示空间，使空间充满灵性。
- 展示架前的座椅可以供顾客休息，也为空间起到装饰的作用。

本作品是一家高档时尚的女士鞋店，店内空间采用墙体陈列展示，能够使展示商品看起来更加整齐。

- 空间采用浅绿色背景，既起到保护人眼的作用，又充分展示出商品自然的质感。
- 墙体两侧分别装设落地镜面，不仅能够供顾客使用，还能拉伸空间的进深。
- 弯曲的沙发造型瞬间提升了空间的艺术气息，而且前后可供人休息的设计，更具人性化。

8.10 如何设计出精美豪华的展示柜

展示柜主要是陈设体积且重量不大的商品，因此展示柜设计不仅要精美、细致，还要有良好的通透性。再加上一些灯光照明的技巧，动与静的结合才能让展示陈列焕发活力。

本作品使用立式和卧式两种展示柜进行商品陈列。立式的展示柜可以吸引远处的顾客；卧式的展示柜能够让顾客清晰地观赏商品。

● 木质的展示柜运用透明玻璃隔开空间的层次感，令展示空间整体显得高端大气。

● 弧形的空间布局给予空间高雅的时尚感。

● 展示柜每格使用两个小吸顶灯，塑造出空间的主次关系，把展示商品更明了地展现给顾客。

本作品使用立式与卧式两种展示形式，可以让顾客从不同的角度欣赏商品，又能分清展示商品的不同类型或价格。

● 在卧式展示柜的四角分别摆放一面镜子，可以更加方便顾客使用，而且镜面的形状恰好与立式展示柜相互辉映，使空间感更为融合。

● 店面空间使用三种光源照射，槽灯增添时尚感、吸顶灯增添浪漫、吊灯则是主光源，三者的结合打造出精致的眼镜店。

本作品采用展示柜作为酒品陈列，双层的酒柜展示看起来更加稳固、安全，可以让顾客放心选购。

● 深棕色的实木展示柜，显得格外尊贵典雅，给人一种距离的美感。空间墙面的刻花，使空间感不会太过于空旷，反而让人觉得精致美妙。

● 独立式的酒柜分为三层形式，上层与中层是酒品陈列，下层则是高脚杯陈列，酒品搭配酒杯，真是精美绝伦的展示。

8.11 如何做到让人耳目一新的展示陈列

在商品展示陈列时要考虑到商品的种类，才能做到突出商品的特色，营造良好的氛围。进行商品展示时只有抓住该商品的核心特点，使用一些巧妙的构思和艺术手法，才能够突出商品的个性及品牌。

本作品是一间地下酒窖里的酒品展示，没有强烈的日光和燥热的环境，能够更好地储藏酒品，也能更加长久地保存酒品质量。

● 酒品采用卧式的陈列方式，把标签清晰地展示给顾客，能够让顾客更加详细地了解商品。

● 纵向的展示架将空间合理地利用，也使空间陈列有序。

● 暖色的灯光照射在实木上，显得格外温馨舒适。

本作品使用阶梯形式创造出充满动感的展示台，巧妙地设计为空间增添独特的个性。

● 富有特色的空间设计间接达到了对商品宣传的作用。

● 楼梯行走是最简单的锻炼方式，使用楼梯设计恰巧迎合运动鞋的主题。

● 空间用色简单大方，且有强烈的节奏感，大大提高了商品的知名度。

本作品空间采用蜂窝形状为原理设计出商品展示架，使空间感既饱满又不拥挤。

● 空间将一个个展架用实木条连接为一体，使空间看起来更加融合。

● 供人休息的椅子亦采用实木打造，看起来既朴实、纯雅又结实。

● 实木的展示架在柔和的灯光下散发着淡雅的芬芳，能够让进入店铺的顾客回味无穷。

8.12 生动形象的展示陈列所留下的深刻印象

展示陈列按照不同的特点可分为系列化陈列、对比陈列、重复陈列、层次陈列、场景陈列等。不用的陈列艺术手法都大大加强了展示空间的表现力和感染力，给顾客留下难以忘记的深刻印象。

本作品属于创意性的橱窗展示，推陈出新的设计手法，容易吸引人群的注意力。

- 橱窗空间使用木条设计出放射性的视觉感，为来往的路人带来了精彩的视觉冲击。
- 空间将三种不同的服装进行统一展示，能够凸显出不同的风格，又能表明内部拥有多种类型的服装展示。

该作品是店庆 30 周年橱窗展，用大蛋糕的形式进行展示，能够凸显出店庆的重要性。

- 环境以红色为主题，凸显出喜庆、热烈的氛围，颜色艳丽又能"抢夺"人的视线。
- 蛋糕上的蜡烛采用多种形态的小型模特，每个小模特身上都穿有不同风格的服饰，令空间氛围显得极为生动形象。

该作品是精品橱窗展示设计，将精致的商品展现给消费者。

- 人形模特采用不同姿势来展示商品，能够更全面地展示商品特点。
- 箱包与鞋子采用单独的展示柜陈列，起到了突出展示的作用。
- 黑色与黄色拼搭的条纹背景，营造出更加灵活的空间感。

8.13 灵活百变的展示陈列所带来的魅力

展示陈列是对整体开放空间内产品的搭配与配置，巧妙地运用功能化和审美化的魅力，令展示陈列更具戏剧性，进而也强化了品牌形象的表达。

本作品是一个家具展厅设计，空间以黑色为背景衬托出家具纯洁之感。

● 灯光围绕三个主题进行照射，不仅能够突出空间所要表达的主题，又能起到宣传的作用。

● 空间家具搭配进行的分工组合，显得更为生动形象，凸显出居室的生活氛围。

● 植物的装点更能呈现出家的环境，而且还能净化空气，缓解眼睛疲劳。

本作品是男女时尚鞋店，采用展架与展台两种陈列形式让空间表现得清楚明了。

● 空间中心装设一面裸砖图案的墙体展架，巧妙地隔开了男士与女士鞋的区域。

● 玻璃展示柜以光柜形式表现，可以方便顾客观看和试穿鞋子。

● 灯光组合令空间环境更加明亮，也让人的视觉更为舒适。

本作品属于插画展览空间，每个小空间都描绘着不同的画作，形成了艺术与环境的完美结合。

● 作品用抽象的手法将空间描绘成夏日的自然景象，生动形象地表现出展示空间的壮丽感。

● 远观空间是一幅抽象的画作，近观就可发现作者将休息椅巧妙地融入画中，避免了环境的突兀感。

图形创意设计手册

平面广告设计手册

品牌形象设计手册

商业广告设计手册

海报招贴设计手册

APP UI设计手册

VI与标志设计手册

版式设计手册

书籍装帧设计手册